마음의 컬러를 찾으니
마음의 평화가 옵니다

30일간의 색채치유 워크북

이미라

길을 걷다 보면 내가 어디쯤 왔는지 잠시 뒤를 돌아 바라볼 때가 있습니다.
치유의 과정은 그 길 위에 있습니다.
결국, 나에게 되돌아올 그 길을 뚜벅뚜벅 걷는 것만으로, 이전과는 다른 지점에 서 있게 되기 때문입니다.

대학원에서 상담학을 전공했고, 현재는 심리상담과 색채 심리 일을 하며 마음공방을 운영 중입니다.

마음공방

마음공방에서는 해결중심적 상담을 합니다.
문제에 집중하기보다 지금 시도해볼 수 있는 작은 변화들에 초점을 맞춥니다.
주로 단기상담, 온라인 심리검사, 색채 심리치유 수업을 진행합니다.

홈페이지 주소 | https://www.mindgongbang.com/

마음의 컬러를 찾으니
마음의 평화가 옵니다

30일간의 색채치유 워크북

이미라(마음공방) 지음

차례

프롤로그

저희 집 고양이 누리에게 동그랗고 작은 장난감을 주면 발을 천천히 뻗어 살짝 만져보고 굴려봅니다. 그리고 따라가서 또 굴려보지요. 그렇게 노는 모습을 보고 있으면 잠깐 힐링되는 시간이 찾아옵니다.

저에게는 아홉 살짜리 아들이 하나 있습니다. 놀 때는 쿵쿵 뛰는 소리가 어찌나 큰지 이웃에서 연락이 올 것 같아 제 가슴이 두근두근합니다. 의자에 앉으면 좀 나을까요? 다리를 쉴 새 없이 흔들고 엉덩이를 들었다 놨다 한시도 가만히 있지 못해 언제나 엄마의 정신을 쏙 빼놓지요. 그런 남자아이를 보다가 사뿐히 조용하게 움직이는 하얗고 요염한 고양이를 보면 어떨까요? 보는 것만으로도 힐링이 된다는 표현이 딱 맞습니다. 고양이는 저를 전혀 다른 세상으로 인도합니다.

힐링의 사전적 의미는 몸이나 마음의 치유입니다. 마음이 힐링된다는 말은 마음이 치유된다와 같은 의미로 쓰입니다. 치유가 치료의 어감으로 좀 더 쓰이지만, 위와 같이 힐링과 치유는 같은 뜻으로 자주 적용됩니다. 고양이 누리를 보면 일상에서 잠시 숨을 돌리고 마음의 힐링을 가질 수 있습니다. 하지만 체감하는 것은 보는 것과 다릅니다. 체감은 온몸으로 느끼는 것이고 잠깐의 힐링으로 끝나지 않습니다.

벌써 10여 년이 지난 얘기이지만 자원봉사차 미얀마에서 해외 활동을 한 적이 있습니다. 아빠가 돌아가시는 큰 슬픔을 겪고 나니 저에겐 삶의 전환점이 필요했던 것 같습니다. 가족과 떨어져 혼자 사는 것도 처음이었고, 해외에서 오랫동안 지내는 것도 처음 겪는 일이었습니다. 처음엔 독립한 것 같아 신나기도 했습니다. 호기심에 이끌려 미얀마 사람들을 관찰하고 봉사단원들과 이곳저곳을 많이도 다녔지요. 그러다 보니 저는 혼자서도 잘 지낼 수 있다는 걸 알게 되었고, 무엇이든 할 수 있겠다는 자신감이 생기더군요. 무작정 심리학 공부를 하겠다고 임기를 조금 앞당겨 한국으로 돌아오게 되었습니다.

미얀마에서의 체감은 용기를 내면 혼자서도 무엇이든 할 수 있다는 것을 알게 했습니다. 그러한 체감이 없었다면 대학에서 디자인을 전공했던 제가 심리학 분야를 다시 배울 수 있었을까요? 아마 시도조차 하지 못했을 겁니다.

저와 함께 공부했던 한 지인은 오랫동안 몸담았던 직장에 회의감이 있었습니다. 마침 색채 심리치유 과정을 접하고 지금은 새로운 사업에 뛰어들어 열심히 자신의 분야를 확장해 나가고 있습니다. 그분은 색을 통해 자신의 정체성과 숨어있던 강점을 찾았습니다. 직접 채색하고 해석하는 과정에서 자신의 마음 상태를 온전히 들여다볼 수

있었던 거죠.

이처럼 치유에는 체감이 필수입니다. 제가 미얀마에서 그랬듯, 저의 지인이 사업을 확장하기 전에 그랬듯 눈으로 보는 힐링도 좋지만 체감하며 느낄 때 마음은 크고 작은 움직임을 일으킵니다. 내 것으로 체감하여 얻는 경험은 특별합니다. 그 과정에서 진실한 치유가 이뤄집니다.

제가 운영하는 심리치유공간인 마음공방에는 많은 내담자분들이 방문합니다. 그분들은 다 각기 다른 사연과 환경에서 살고 있지만 색을 체감함으로써, 치유를 경험합니다.

저는 색채를 통한 심리치유의 힘을 믿습니다. 그리고 그 힘을 여러분과 함께하고 싶습니다. 색을 체감한다는 것은 지극히 개인적인 경험입니다. 그래서 이 책에 나온 대부분의 체감은 모두 제 개인이 경험한 색에 대한 인상들입니다. 다만 Part 3의 <색과 마음, 이해하기>에서 색에 대한 의미들은 공통적인 것들을 담았습니다. 또한 Part 2의 <사례를 통한 해석>에서는 객관적인 시각으로 해석할 수 있도록 실제 상담사례를 바탕으로 워크지에 대한 해석방법을 수록하였습니다. 여러분도 체감을 통한 색의 인상들이 다름을 기억하시고 자신의 경험들을 꺼내어 보기 바랍니다. 그리고 느낀 대로 색으로 표현해 보세요.

먼저 자신의 삶을 색으로 돌아봅니다. 내가 겪은 일련의 일들 속에서 느낀 것들을 색으로 표현해 봅니다. 그런 다음 매일 다이어리에 메모를 남기듯 워크지를 채색하다 보면, 채색하는 행위 자체로 치유를 느끼게 되고 자신이 어떤 마음 상태인지 발자취를 따라가 볼 수 있습니다.

색은 마음의 언어입니다. 스스로 진단하는 워크북인 만큼 자신의 감정에 솔직해질 수 있을 거라 기대합니다. 마음 가는 대로 편하게 채색을 하세요. 나의 욕구를 느껴보고 나의 불만을 들여다보세요. 서서히 채워지는 색 속에서 내 마음이 드러나고 그 색이 나의 방향을 보여 줄 겁니다.

당신의 작은 변화를 응원하며
2022년 8월
이미라

Part 1

색채 심리치유란
무엇일까요?

1. 우리와 함께 해온 색

| 빛은 색의 근원이다

어느 날 문득 "아, 여행 가고 싶다!" 는 말이 툭 튀어나왔다. 여행을 가본 게 얼마 만인지 머릿속으로 날짜를 세다가 지중해의 섬나라인 몰타를 생각했다. 그곳에서 느껴지는 공기 내음, 분위기를 상상하며 몰타에서 가장 유명한 명소를 꼭 들르리라 다짐한다. 그런 생각만으로도 이미 그곳을 다녀온 듯한 기분에 들뜨게 된다. 이렇게 상상만으로도 심취할 수 있는 건 여행지에서 풍기는 독특함과 특색이 있기 때문이다. '특색'이란 보통의 것과 다른 점을 뜻하는데, 특색에서 '색'을 한자로 찾아보면 놀랍게도 '빛 색(色)'을 쓴다. 이처럼 '색'이라는 단어에는 빛의 의미가 내포되어 있다.

색은 우리의 눈을 자극하는 빛의 파장 에너지다. 빛의 파장은 프리즘을 통과할 때 나타나는 무지개색에서 드러난다. 사람의 눈이 분간하는 색은 750만 가지로, 흔히 일곱 가지로 알려진 무지개색도 식별에 따라 130여 가지로 구분할 수 있다. 어떻게 무지개색을 백여 가지나 되는 색으로 식별이 가능한 것인지 실로 놀라울 수 있지만, 인간이 언어가 발달하기 이전부터 색을 식별하는 능력을 갖추고 있었고 시각이 오감에 속하는 본능적인 감각인 걸 생각하면 당연한 일이다.

색을 식별할 때는 물체의 빛이 닿아 빛이 흡수되거나 반사, 산란되는 현상을 통해 물체의 색을 지각하게 된다. 즉, 물체 자체로 색이 발하는 것이 아니라 빛이 닿은 물체의 색이 사람의 눈에 인지되는 것이다. 이처럼 색을 지각하기 위해서는 자극이 되는 '빛'과 반사되거나 투과되는 '물체', 이를 지각하는 인간의 '눈'. 이렇게 3요소가 필요하다. 따라서 빛은 곧 색이며 색의 파장 범위에 있는 가시광선으로 식별할 수 있다. 가시광선의 색 범위는 굉장히 넓어서 프리즘을 통과한 색은 수백만 가지 이상이 된다.

가시광선의 스펙트럼 범위는 380나노미터에서 780나노미터 사이인데 제일 파장이 긴 색은 빨강이다. 우리가 알고 있는 무지개색의 순서대로 보라색의 파장이 가장 짧다.

인간은 이러한 빛을 오래전부터 치료에 적용해왔다. 고대에는 태양 빛을 유리나 수정에 통과시켜 색광(colored light) 요법으로 사용했는데 몸 전체를 비추거나 질병이 있는 부위를 비추는 방법으로 전해졌다. 현대에도 파란색 빛은 스트레스를 완화해주고 마음을 가라앉히는 방법으로 사용되지만, 빛에 따른 소요 시간이 다르며 특히 치료의 요법으로 사용할 때는 숙련된 기술이 필요하다.

빛의 마술사로 불리는 프랑스의 화가 클로드 모네의 작품 중에는 「건초더미」라는 연작이 있다. 이 작품은 빛을 통해 얼마나 사물의 인상이 달라지는지 극명한 차이를 보여준다.

그는 어린 시절을 노르망디의 항구도시인 르아브르에서 성장했다. 햇빛에 반짝이는 은빛 바다처럼 노르망디에서 느껴지는 고유한 특색은 모네의 그림에 많은 영향을 미친 것으로 알려져 있다. 그는 빛에 따라 연이어 변해가는 풍경이나 사물을 그렸다. "풍경화는 단지 인상(impression)일 뿐이고, 순간적일 뿐이다."는 그의 말처럼 모네는 자신의 그림을 통해 빛에 따라 다각도로 변하는 순간의 색을 담았다. 그의 그림으로 본 모네는 이미 색에 대한 모든 것을 알고 있다고 해도 과하지 않을 것이다. 모네처럼 빛에 의한 색을 온전히 느낄 수 있다면 정말 무궁무진한 색의 인상을 맘껏 누리게 될 것이다.

일상에서 보이는 색들이 빛을 통과하거나 산란된 결과임을 깨닫는다면 이전과 다른 즐거움으로 세상을 바라보게 된다. 색은 우리의 삶을 건강하게 해주는 에너지원이다. 자연에 흐름대로 변하는 나뭇잎의 노랗고 붉은 색들, 햇빛이 강가에 반사되어 비치는 하얀색의 일렁거림, 버스 정류장 너머 마젠타색으로 물든 노을은 우리에게 위안을 주기도, 어떤 순간에는 살아갈 기운을 주기도 한다.

깜깜한 밤 또한 색들이 잠시 쉬어가는 곳임을 알려주고 싶다. 태양의 빛이 모두 사라진 까마득한 어둠은 세상을 수놓았던 색색의 빛깔들이 잠시 숨을 가다듬는 휴식처이다. 은은하게 빛나는 달빛과 신비로운 우주의 선물인 오로라. 그리고 우리가 소원하며 하늘을 향해 기도할 때 생기는 특별한 힘들이 모여 모두의 안녕을 기원하는 그곳이 바로 밤하늘임을 느껴보자. 우리는 빛으로 볼 수 없는 곳에서도 마음의 눈을 통해 다채로운 색을 지닌 빛의 여운을 느낄 수 있다.

모네처럼 색의 인상을 마음껏 누리기 위해 해야 할 것이 있다. 먼저 숨을 깊게 쉬어 볼 것, 그리고 사물을 마음의 눈으로 볼 것. 이것은 빛에 의한 색을 온전히 느끼기 위한 워밍업이다.

색은 역사에서도 찾아볼 수 있다 |

2007년 여름, 해외 봉사차 입국하게 된 미얀마의 첫인상은 후덥지근한 날씨와 생전 처음 맡은 특이한 공기 냄새였다. 인천공항과는 사뭇 다른 공항의 분위기도 '아 정말 미얀마에 왔구나!'라고 실감하게 했다.

첫날은 발견하지 못했지만, 시장 거리를 돌아다니다 보니 사람들의 볼에 연한 노란색 물감이 칠해져 있었다. 붓으로 바른 것 같은 질감이었는데 시장에서 그것이 '다나까'를 바른 것임을 알게 되었다. 그것은 뜨거운 햇빛을 막아주는 선크림과 같은 역할을 했다. 신기하기도 했고 뭔가 순수한 느낌이 들어 미얀마 사람들에게 더욱 애정이 갔다.

나는 재미로 한번 다나까를 발라보았다. 정말 시원한 느낌이 들었다. 잠깐의 효과일지는 몰라도 정말 햇빛을 막아주겠다는 확신이 들었다.

그래서 그런지 뜨거운 햇빛과 함께 살아온 문화들이 곳곳에 보였다. 그들이 입는 까슬까슬한 옷 재질도 그랬고 365일 신고 다니는 조리도 그러했고 영국 식민지를 거쳐서 탄생한 문화이지만 한 시간은 족히 되는 티 타임이 있는 것도 그러했다.

그리고 유난히 초록색이 눈에 띄었다. 글씨부터 시작해 자동차 색깔, 플라스틱 의자들, 주변에 무수히 많은 나무까지. 뜨겁게 타오르는 열기를 한결 가라앉히고 진정시키는 효과가 있을 것 같았다.

색채 디자이너인 장 필립 랑클로와 도미니크 랑클로는『환경, 건축 그리고 색』에서 세계 11곳의 전통적인 주거 지역을 집필하며 1962년의 여름이었던 한국을 언급했다. 예술적 감각을 지닌 프랑스 사람의 눈으로 본 우리나라는 한지 너머의 은은한 색조들이 주는 부드러움처럼 예의를 중시하고 단아함이 깃들어 있는 선조들의 문화였다.

비단 우리나라뿐 아니라 여러 나라마다 그들의 문화가 다양함을 알 수 있는 것은 그들의 역사만큼 겹겹이 쌓여 온 색이 있었기 때문이다.

오늘날 한국은 1962년 도미니크 랑클로가 바라본 한국과 전혀 다른 모습이다. 이전과는 너무 달라진 모습에 그가 어떤 감정을 느낄지 궁금하다. 건물에서나 사람들이 입은 옷을 봐도 그때보다 훨씬 색이 다양해졌다. 은은함으로 대변되는 한국이 불과 50년 만에 도시적이고 역동적인 느낌의 다채로운 색을 휘감았고, 한류열풍을 타고 한국의 고유한 색감과 스타일을 따라 하는 외국인들의 영상들은 유튜브에서 흔히 볼 수 있는 콘텐츠가 되었다. 이처럼 색은 한 나라의 변화를 보여주는 이정표와 같아서 여러 연구자가 색과 문화의 관련성에 관한 연구를 지속하고 있다.

선조들의 문화 중 색과 문화의 관련성을 알 수 있는 물건으로는 조각보가 있다. 조각보는 여러 조각을 이어 만들었지만 부자연스러운 곳 없이 하나같이 조화롭다. 색들의 조합을 세심하게 살핀 흔적이 강하다. 강렬한 색에는 그 색과 유사한 색을 옆에 배치했고, 검정과 같은 어두운색 옆에는 톤이 다운된 색들을 배치함으로 어느 한 조각이 튀거나 죽지 않고 어우러지게 만들었다. 우리의 문화들도 그와 같은 것 같다. 다양함을 드러내지만, 서로의 마음이 통하여 공감할 수 있듯이 어우러지는 여러 문화 속에 함께 살고 있다.

2019년 3월 22일부터 8월 4일까지 서울시립미술관에서 열린 데이비드 호크니 전은 아시아 지역에서는 첫 대규모 개인전이었다. 전시회에서는 그의 1950년대 초부터 2017년까지의 회화, 드로잉, 판화 등 133점의 작품이 전시됐다.

호크니 전은 나를 매료시키기 충분했다. 그의 초기작품부터 노년의 작품들까지 개성이 분명히 드러나는 그림들로 가득했다. 그중 큰 캔버스에서는 초록이 주는 산뜻함과 편안함을 마음껏 느낄 수 있었다.

특히 그의 대표 작품인 「더 큰 첨벙」은 파란색의 색감이 불러일으키는 청량감 때문에 내 마음에 시원함을 안겨주었다. 나는 유독 파란색에 매료돼 큰 몰입감을 경험하기도 했다.

데이비드 호크니는 1964년부터 로스앤젤레스 산타모니카 인근에 거주했다고 한다. 그는 야자나무가 줄지어 있는 태평양 연안, 뜨거운 햇빛과 자유로움에 매료돼 유리의 투명성이나 움직이는 물의 특성을 포착하여 자신의 기술적인 문제들을 극복하고자 했다. 그래서인지 작품에서 보이는 맑고 선명한 파란색은 강렬한 태양 빛을 머금어서, 에너지틱한 느낌을 주는 듯하다.

왜 유독 그 작품 속 맑고 깨끗한 느낌의(이것 또한 주관적인 느낌이다.) 파란색에 끌렸을까?

당시 내 마음속에 일상에서 겪는 여러 일과 육아 스트레스, 그리고 일에 대한 막연한 불안감들이 뒤죽박죽 섞여서 응어리져 있었다. 이 작품을 본 순간 깨끗하고 맑은 파란색에서 청량감을 느꼈다. 여러 스트레스 상황과는 상반되는 파란색에서 그 순간 편안함을 경험했다. 내 상황들이 바뀌어 정리되길 바라는 마음 상태를 고스란히 전달받은 느낌이었다.

이처럼 우리는 어떤 작품이나 색에서 감명을 받고 내 마음 상태를 들여다볼 때가 있다. 내가 지금 어떤 걸 느끼고 있는지 찬찬히 바라보면 깨닫는 지점이 생기곤 한다.

때때로 감정과 관련되어 무의식 속에 자리 잡았다가 어느 사건을 경험하면 순간 올라오는 기억들이 있다. 이것을 '섬광기억'이라고 한다. 섬광기억은 개인적이나 사회적으로 중요한 사건인 경우가 많고, 그 당시 느꼈던 감정을 함께 수반하게 된다. 이처럼 우리는 어떤 것을 기억하는 것만으로도 실제 경험하는 듯한 감정을 느끼게 된다. 색은 우리 삶 속에 존재해왔다. 섬광기억들처럼 강렬하지는 않아도 색은 우리의 무의식 속에 잠들어 있는 어떠한 기억들과 감정들을 우리의 의식으로 드러나게 해준다.

자신의 삶을 그림으로 과감하게 드러낸 화가 존 브램블리트는 서서히 시력을 잃고 절망에 빠졌지만 결국 장애를 극복하고 감동을 주는 화가가 되었다. 그의 작품세계는 시각 장애를 갖고 있다고는 볼 수 없을 정도로 화려한 색감과 다양한 모티브들이 자연스럽게 어우러져 있다. 자신의 삶을 색으로 반영한 그의 그림에서 색은 단순히 도구가 아닌 그의 감정을 분명히 드러내는 역할을 톡톡히 해내게 된 것이다.

우리는 이러한 작품들 속에서 화가의 감정과 동일시하기도 하고 현재의 마음 상태에 따라 다른 감정을 느낄 수 있다. 이처럼 색은 나와 관련된 우연한 대면들을 통해 특별한 감정을 불러일으킨다. 이러한 경험은 자신을 거울에 비추듯 감정을 반영하게 해준다.

데이비드 호크니 전을 지금 다시 본다면 또 다른 감정들을 느끼게 해줄 것이다. 그의 사진 속 젊은 시절의 모습에는 자신을 믿는 당당함이 깃들어 있다. 그리고 노년이 된 지금의 모습도 유쾌하고 인자함이 가득해서 일생을 살아온 나날들에 그림과 색이 얼마나 많은 영향을 미쳤는지를 가늠하게 한다.

　　1937년, 의사인 펠릭스 도이취는 '색이 감정에 미치는 영향'에 관한 연구를 했다. 그는 자율신경계 이상이 있는 신경이 예민하고 심장 박동에 문제가 있는 환자들을 대상으로 실험을 했다. 정원이 보이는 방을 고르고 창 유리에 따듯한 빨강과 차가운 녹색을 사용했는데 피실험자들에게 조용히 창밖을 내다보게 한 후 어떤 느낌이 드는지 물어보았다. 그런 다음 떠오르는 것들을 자유롭게 연상하게 했다.

　　피실험자마다 반응이 달랐는데 협심증의 공포를 느낀 어떤 환자는 호흡이 가쁘고 산소가 부족하며 심장이 두근거린다고 하소연을 했고, 또 다른 환자는 심약함으로 인한 발작, 산소 부족, 가슴을 짓누르는 압박감에 대한 공포를 호소했다.

　　이 실험에서의 결론은, 색채는 기분이나 감정을 통한다면 혈관 조직의 반사 작용을 일으키지만, 그 효과는 어떤 한 색상이나 몇 가지 색상으로만 이루어지는 게 아니라는 사실이었다. 따듯한 색이 어떤 사람에게는 진정을, 또 어떤 사람에게는 흥분시키는 작용을 했다. 차가운 색에서는 자극을 주기도, 소극적인 반응을 보이게 했다. 적색광이나 녹색광을 비추면 혈압을 높이고 맥박을 빨리 뛰게 할 수 있는데 개인 특유의 정신적인 구조에 따라 정반대 현상이 일어날 수도 있다.

　　도이취는 이 실험에 대해 "맥박 수나 맥박의 높낮이 변화로 인식되는 감정의 흥분상태는 연상 작용으로 야기된다. 녹색은 자연, 산 호수가 떠오르고, 빨강은 일몰, 난로를 생각할 수 있다. 이러한 연상 관념들은 색에 대한 태도가 정서적으로 얼마나 중요한가를 설명해 주는 것이다."라고 했다.

　　다시 말해, 개인의 독특한 성격 구조와 겪어온 경험을 통해 색을 받아들이는 감정은 각기 다른데, 이것은 개인이 색을 접할 때 어떠한 연상들로 감정을 느끼고 심장이 두근거리거나 반대로 호흡이 진정되는 등의 신체감각으로 이어진다는 것이다.

　　다음 글의 내용은 이러한 색을 사회적으로 적용한다면 어떤 결과를 도래하는지 잘 나타내주는 사례들이다.

| 핑크색 감방에서는 무슨 일이 일어날까?

　1979년 3월 1일, 미국의 시애틀 소재인 해군 교도소에서는 특별한 실험을 시작했다. 교도관인 진 베이커와 론 밀러는 감방에 핑크색을 칠한 후 수감자들의 행동을 관찰하였다. 핑크색을 칠한 후 놀랍게도 156일 동안 폭력사건은 일어나지 않았다. 효과가 드러나자 다른 소년원에도 실험했고 결과는 마찬가지였다.

　한편 수감자들이 핑크색 방에 오래 있을수록 급격한 신체기능의 저하를 느끼게 되자 그 방에서 15분을 넘지 않도록 수정하기도 했다. 핑크색 감방이 주는 효과는 색의 의식적, 무의식적인 지각이 신체감각에 영향을 미쳐 수감자들의 과도한 행동을 감소시켰다는 것이다. 이 색의 이름은 '베이커 밀러 핑크'로 처음 교도관이었던 두 사람의 이름을 따서 지었지만, 사실 이 실험을 고안했던 연구자는 알렉산더 G. 샤우스 교수였다. 그는 1970년대의 미국에서 약물 남용과 범죄율이 크게 오르면서 공격성을 낮출 방안을 찾기위해 연구를 진행했다. 먼저 153명의 젊은 남성의 체력을 측정한 뒤 절반에게는 진한 파란색 판지를, 나머지 절반에게는 핑크색 판지를 1분 동안 보게 했다. 그 결과 핑크색 판지를 본 남성들의 체력이 평균보다 떨어짐을 알게 된다.

　샤우스 교수는 교도소에서도 실험의 효과가 입증되자 TV 채널에 나와 캘리포니아 주지사에게 이 색의 효과를 입증하였고, 미국 전역으로 퍼져 모든 교도소의 감방에는 베이커 밀러 핑크가 칠해진다.

　그 후 학생들을 통제하는 방법으로 또는 환자들의 심신 안정을 위한 방법으로 많은 학교와 병원에서 이 색을 칠했고 10년 동안은 핑크색에 대한 연구가 계속되었다. 재밌는 건 핑크색을 스포츠계에서 사용한 사례인데 핑크색 유니폼을 입고 경기에 임하면 이 색을 상대방이 보고 지나치게 차분해져서 승부욕을 떨어트리는 효과를 봤다. 실제로 복싱 시합에서 핑크색 유니폼을 입고 자신보다 강력한 상대로부터 우승한 사례가 있었다고 한다.

　한편 미국뿐만 아니라 스위스도 수감자들의 화를 진정시키는 방법으로 감방을 핑크색으로 리모델링했다. 그러자 죄수들 간의 다툼이나 폭력 성향이 줄어들게 된다. 일명 '쿨 다운 핑크 프로젝트'로 불린 이 아이디어를 제안한 사람은 심리학자 다니엘라 슈패스 교수다. 이 색이 고독감, 의기소침, 신경과민의 진정, 혈압, 호흡, 심장 박동을 완화한다는 연구결과를 발표했다. 그 덕에 스위스는 교도소뿐 아니라 경찰서까지도 핑크색으로 변했다.

　두 나라에서 진행된 실험을 보면 확실히 핑크색이 공격성과 예민함을 낮추게 한다는 것을 알 수 있다. 원리는 우리가 핑크색을 보면 신경전달물질 중 하나인 노르아드레날린이라고 불리는 노르에피네프린이 분비된다. 정신적, 육체적으로 힘들 경우 혹은 스트레스를 많이 받았을 때, 공격적인 행동을 유발하는 호르몬이 방출되는데, 노르에피네프린이 감정적으로 대응하지 않게 도와준다. 그러므로 수감자들이 폭력적인 행동을 취할 때 핑크색 벽면을 보게 되면 수감자들의 화가 금방 수그러드는 것이다.

　아쉽게도 이 실험들은 미국과 스위스 전역에 붐을 일으키긴 했지만, 미국에서는 수감자들의 인권 침해 문제가 제기되고 핑크색에 대한 효과가 과학적으로 입증되지 않았다는 반박을 받으며 점차 사람들에게서 잊히게 된다. 이

에 많은 연구가 중단되었고 지금은 완전히 모습을 감추게 되었다.

핑크색이 다시 화제에 오른 건 2017년. 유명 모델인 켄달 제너에 의해 다시 한번 대중들의 마음을 사로잡으면서다. 그녀는 집 벽면을 핑크색으로 칠한 후 '당신을 진정시키고 식욕을 억제해준다.' 라는 글을 포스팅하며 다이어트에 도움을 받았음을 언급했다. 이에 사람들은 다시 호기심을 갖고 자신의 벽을 핑크색으로 칠하거나 그릇의 색을 바꾸고 주방의 분위기를 핑크 색조로 변신시키며 그녀와 함께 다이어트에 동참했고, 실제로 많은 사람이 효과를 보았다.

교도소에서 시작된 핑크색 실험은 현재에 들어 심미적 요소로 발전했다. 남녀노소 누구나 끌리는 시기가 있는 핑크색은 심신을 안정시켜주는 따뜻한 색으로 과거부터 현재까지 여전히 사랑받는 색이다.

푸른 가로등의 효과 |

셉테드(CPTED, Crime Prevention Through Environmental Design)란 범죄율을 낮출 수 있는 구조로 생활환경을 설계해 범죄 발생의 기회를 차단, 범죄에 대한 두려움을 감소시키는 기법이다. 우리나라에는 2005년 경찰청 시범사업을 시작으로 현재 대부분 지자체에서 추진하고 있다.

색을 활용한 셉테드로 범죄 발생률을 감소시킨 사례가 있다. 영국 스코틀랜드의 오랜 산업도시 글래스고는 마약 사범으로 악명을 떨치던 도시였다. 글래스고에서는 2000년도에 시내 환락가인 뷰캐넌 거리의 가로등 빛을 오렌지색에서 푸른색으로 바꿨다. 이는 도시 경관을 바꿔 보자고 시도한 것이었는데 의외의 결과가 나타났다. 시내 중심가의 범죄 발생률이 큰 폭으로 감소한 것이다. 한편 일본의 나라현은 2002년에 최고에 달했던 범죄 건수를 줄이기 위해 범죄예방 종합대책을 마련해 실시 중이었다. 글래스고의 사례를 접한 일본은 2005년 나라현의 가로등을 푸른색으로 바꾸는 시도를 한다. 결론적으로 도심 가로등의 색을 바꾸고 순찰을 강화하자 범죄 건수가 2만 1,365건에서 1만 8,299건으로 감소한다.

하지만 범죄 발생률 감소가 순찰을 강화해서인지 푸른 가로등 때문인지는 지금도 의견이 분분하다. 분명한 사실은 치솟던 범죄 발생률이 현격히 떨어진 것이고, 이후 일본에서는 시마네현과 시즈오카현 등 지방자치단체 16곳에 푸른 가로등을 도입했다.

2008년 12월 EBS「다큐프라임」에서 이러한 일본의 사례가 소개되었고 이에 관심을 두게 된 한국의 수서 경찰서는 일본에 담당 경찰관을 보내 현지 조사를 거쳐 곧바로 강남구청의 주택가 밀집 지역을 시범사업으로 두고 착수했다. 푸른 가로등이 설치된 곳은 강남구 개포 2동과 개포 4동이다. 수서 경찰서는 이후 형사 당직실과 유치장의

벽면도 밝은 푸른색으로 바꿨다. 주민들의 반응은 대체로 호의적이었다. 한 신문사에서 개포 4동 주민을 대상으로 설문을 하였고, 과반이 넘는 60% 이상의 주민이 푸른 가로등에 대해서 긍정적인 의견을 냈다.

 푸른색이 범죄예방 효과가 있다는 주장의 과학적 근거는 푸른색이 뇌의 시상하부에 영향을 주어 심리적 안정 작용을 하는 세로토닌이라는 호르몬이 분비되면 자극이 되는 상황에서 진정 효과가 있다는 것이다. 그러나 심리에 미치는 영향은 사람마다 다를 수 있어 전문가들 사이에서도 논란은 있다. 범죄 심리학계에서는 환경 범죄학 관점에서 충분히 효과가 있다는 의견이다. 예를 들어 주택가에 CCTV를 설치하거나 절도가 자주 일어나는 지역에 창문을 철제로 덧대는 일 등을 통해 범죄율을 크게 낮추는 것과 같은 맥락이다.

| 빨간 방과 파란 방의 아이들

 파버 비렌의『색채의 영향』에는 논리심리학회 이사인 에텔이 연구한 내용이 담겨있다. 그는 '환경에서 색채가 학습 능력에 미치는 영향'을 알아내기 위해 아이들과 3년을 함께 지냈다. 천장이 낮은 방을 각각 다른 색으로 칠했는데 아이들에게 인기가 있었던 색은 파랑, 노랑, 연두, 주황색이었다. 이 방에 있던 아이들의 지능은 12포인트가 상승했다. 반면 흰색, 검정, 갈색은 지능을 저하시켰다. 에텔은 주황색이 사회적 행동을 개선하고 기분을 즐겁게 하며 적개심과 성급한 성질을 줄인다는 것과 휴식이나 정서적 안정 그리고 능률이 요구되는 곳에는 흰색, 회색과 같은 무채색이 역효과를 가져온다는 것을 알게 되었다.

 한국에서도 이처럼 색이 아이들에게 어떤 생리적 영향을 미치는지 실험한 적이 있다.

 2007년 SBS 스페셜 방송에서는 「컬러 혁명」이라는 제목의 프로그램을 방영했다. 방송에서는 유치원 어린이 20명을 대상으로 실험하였는데, 아이들을 빨간 방과 파란 방에 나눠서 관찰하였다. 그 결과 빨간 방의 아이들은 책을 보기보다는 활발하게 뛰어놀았다. 반면 파란 방의 아이들은 차분히 앉아 놀거나 잠을 자기도 하고, 몇 명은 책을 읽었다. 방에 관해 물어보니 빨간 방 아이들은 "노는 방이요. 더워요." 라고 대답했고, 파란 방의 아이들은 "책보는 방이요. 시원해요." 라고 말했다. 빨간 방과 파란 방의 비교 실험은 색을 통한 생리적 현상을 아이들에게 적용함으로 색에 따른 반응이 극명하게 다를 수 있음을 보여준 연구였다.

 하지만 이 연구 안에서도 파란 방의 경우 앉아서 노는 아이가 있는 반면, 잠자는 아이도 있는 등 행동의 양상은 달랐다. 이는 아이의 개인적인 특성에 따라 발현되는 것으로 아무리 생리적 반응에 영향을 미친다고 해도 태도나 행동에서 개인차는 분명히 존재한다. 앞서 설명했듯이 심리에 미치는 영향도 이와 같다고 할 수 있다. 그 사람의 생각, 의욕, 처한 상황, 경험에 따라 같은 색을 보더라도 반응 양상은 다를 수 있는 것이다. 그래서 아이들에게 대입

할 때에는 그들의 심리적인 상태를 고려하는 것은 필수 사항이다.

예컨대, 파란색이 심리적 안정감을 주는 색이지만 아이가 그 색을 좋아하지 않는다면 학습 효과를 위해 아이 방에 벽지를 파란색으로 바꿀 수는 없는 노릇이다. 다만 아이에게 안정감을 줄 만한 요소들을 색과 함께 곳곳에 배치함으로써, 파란색을 대신할 수 있다. 인테리어에서 색은 굉장히 중요한 요소이다. 색은 우리의 생리적 반응을 이끌기도 하지만 심리적인 상태를 유지해 주기도 한다.

색채 인테리어를 활용해 방의 용도에 따른 색채 설계를 할 수 있다. 침실에서는 숙면을 유도하도록 따뜻한 불빛을 놔두고, 거실은 느긋하게 쉴 수 있도록 자신이 느끼기에 시원하고 차분한 색을 배치할 수 있다. 주위를 둘러보며 자신이 끌리는 색이 무엇이고 필요한 색은 무엇인지 직감적으로 느끼면서 당신에게 변화를 줄 만한 무언가를 찾아보는 것도 기분전환에 도움이 된다.

이렇게 색채 인테리어를 통해 색을 일상에 들여놓기도 하지만, 특정색의 옷으로 몸을 감싸, 그 색이 주는 에너지를 몸 전체로 느껴보는 방법도 있다. 또는 따뜻한 물에 색이 있는 에센셜 오일이나 꽃을 넣어 몸을 담가 기분전환을 하는 방법, 일곱 가지 색이 있는 원석을 신체 부위에 올려놓고 명상을 하는 방법 등 색을 활용한 색채치유 방법은 참 다양하다.

내가 주로 하는 것은 두 가지로, 하나는 일곱 가지 원석을 책상 위에 올려두고 끌리는 색을 집어 그 색을 느껴보는 방법이다. 색에서 퍼지는 에너지를 신체감각으로 흡수하여 마음에 반영한다. 또 다른 하나는 색채 작업으로 눈에 들어오는 워크지를 하나 가져와 마음이 가는 대로 색을 칠한다. 그리고 떠오르는 생각들과 감정을 글로 적는다. 이렇게 하면 생각과 감정들이 정리되고 기분이 나아진다.

3. 색이 주는 기쁨

| 색은 우리 가까이 있다

내음은 사전적 의미로 코로 맡을 수 있는 향기로운 기운을 뜻한다. 그렇다면, 풀내음은 코로 맡을 수 있는 풀의 향기를 뜻할 것이다. 그래서인지 이 단어만 들어도 코를 통해 파릇한 풀향기가 전해지는 듯하다. 싱그러운 초록의 풀잎에서만 느낄 수 있는 산뜻함이다. 이것은 후각으로 느껴지는 것과 동시에 시각적으로 보이는 풀잎의 초록색이 시지각에 영향을 주기 때문이다.

우리가 자연을 찾는 이유도 이와 같다. 우리는 일상에 지친 마음의 휴식을 위해 시간을 내어 숲속의 산책로를 거닌다. 그리고 계절이 바뀔 때마다 새로운 옷을 입는 자연에 심취하게 된다. 자연의 색이 주는 치유가 있다. 우리는 자신도 모르는 사이에 자연의 색을 온몸 깊숙이 흡수하게 된다.

우리 집 앞에는 작은 정원이 조성되어 있다. 아이들이 농구도 하고 산책도 할 수 있는 길이 나 있고 여러 종류의 나무와 꽃이 심어져 있다. 그래서 잠깐 쉬고 싶을 때마다 베란다 너머의 창밖을 바라본다. 창밖에서부터 집 안으로 들어오는 따뜻한 햇빛은 꼭 나까지도 감싸는 듯해서, 그럴 때는 베란다 문을 열고 햇볕을 쬐어본다. 그러면 정말로 따뜻함이 느껴지고 빛 에너지가 내 몸 골고루 퍼지는 기분이다.

태양 빛을 떠올리면 강렬한 붉은 색이 떠오르지만 따뜻한 노란색이나 주황색을 함께 느낄 수 있다. 실제로 해가 서서히 내려앉는 늦은 오후에는 태양 주변에 주황색으로 물든 하늘을 바라볼 수 있고, 운이 좋을 때는 여러 색이 조화로운 마젠타 빛의 하늘을 보기도 한다. 하늘과 태양, 그리고 식물들처럼 자연의 색이 주는 치유감은 매우 크다고 느낀다. 빛 에너지가 물체로부터 흡수되거나 반사되어 시각으로 우리 뇌로 들어와 신체에 영향을 주는 이 일련의 과정은 정말 경이롭다. 이처럼 자연의 색은 말 그대로 자연스럽게 우리의 삶에 스며들어 있다.

나아가 이제는 이 색의 힘을 사회적 사업으로 조성하기도 한다. 대표적인 예시가 마을을 살리는 지역 프로젝트 사업이다. 사업의 목표는 주로 일자리를 창출할 수 있는 환경을 조성하거나 주거 환경에 변화를 주는 등 주민들이 서로 상생할 수 있도록 지원을 하는 일이다. 여기에서 꼭 빠지지 않는 활동이 있는데, 그건 마을 벽화를 그려 주거 환경을 개선하는 것이다.

오래된 벽이나 낡은 전봇대를 떠올려 보자. 항상 그 곁에는 쓰레기가 쌓여있다. 이를 방지하기 위해 마을 자치 위원회에서 아무리 경고문을 써 붙이고 순찰을 돌아도 크게 나아지지 않는다고 한다. 이러한 사회적 문제를 해결

할 수 있는 것 중 하나가 벽화이다.

일전에 쓰레기 투기가 많은 곳에 화분을 놓았더니 더는 투기하는 일이 없어졌다는 기사를 보았다. 화분이 벽화와 같은 역할을 한 셈이다. 지저분하게 붙어있던 전단지나 낙서 대신에 주민들이 동참하여 색을 칠한 예쁜 벽화가 동네에 있다면 그곳에 쓰레기를 버리는 일은 줄어들 것이다.

물론 벽화를 그렸다고 좋은 일만 생긴 것은 아니다. 평범했던 마을이 벽화로 인해 관광객이 늘어 마을 주민들이 고통을 호소하는 경우도 있고, 벽화 역시 시간이 흐를수록 색이 바래고 낡게 되기도 한다. 그래서, 원래 있던 벽화들도 많이 없애거나 보수했고, 관광 구역과 마을 구역을 나누었다. 처음 구상했을 때의 목표를 다시 찾은 느낌이다.

오래전에 공공미술 프리즘이라는 곳에서 벽화를 그리는 봉사 활동을 한 적이 있다. 잠깐이었지만 누가 되지 않게 지인들과 벽화 그리는 연습도 하면서 즐거운 시간을 보냈다. 그러다 실제 마을에 들어가 벽에 색을 칠할 때는 이곳에 도움이 되는 일을 한다는 것에 왠지 모를 부듯함과 환경 변화에 대한 기대감이 컸다. 지금은 그 마을이 어떻게 조성되어 있을지 생각해본다. 봉사자들이 한땀 한땀 수놓은 색들이 지금도 유지되고 있을지, 그 벽화와 함께 성장한 아이들은 지금 어떤 삶을 살고 있을지 궁금하다.

색을 칠하는 것 |

광화문 거리에 있는 대형 서점에 들어서면 큰 벽보마다 책을 소개하는 글들이 눈에 들어온다.

수많은 소개글 사이에서 유독 '다만'이라는 글귀에 시선이 머물 때가 있다. 이유를 생각해보면 당시에 처한 상황이나 기분에 울적함을 달래주는 위안과 같은 감정을 경험하기 때문인 듯하다.

우리는 이 시간 속에, 책을 읽고 있는 지금을 살고 있다. 하지만 기억을 소환하고 생각을 반복하면서 자꾸 과거로 되돌아간다. 어찌 보면 과거는 존재하지 않으니 생각일 뿐이다. 이런 명언도 있다. "너의 과거에 너의 현재를 빼앗기지 마라."

과거에 집중하기보다 현재를 중요하게 여기는 치료방법은 꽤 많이 알려져 있다. 그 중 우울이나 불안, 스트레스 감소에 치료적인 마음챙김에서는 생각이나 감정을 흘려보내는 작업을 중요하게 다룬다. 지금 이 순간에 마음이 온전히 존재하고 있음을 깨닫게 한다.

마음챙김은 자신의 몸과 마음 그리고 환경에서 무엇이 일어나고 있는지 주의를 기울이게 하고, 지나치게 꼬리에 꼬리를 무는 생각들을 멈추게 한다. 이러한 방법을 시도하는 것으로 자신의 몸과 마음, 그리고 주변 세계에서 무엇이 일어나고 있는지 좀 더 명료하게 직시하도록 해준다.

주변에 있는 요가원이나 명상 센터에서 마음챙김을 배울 수 있지만, 먼저 시도할 수 있는 방법은 끊임없이 떠오르는 생각들에 집중하지 않도록 '지금 머릿속이 복잡한 생각들로 가득하구나, 지금 이런 생각이 드는구나, 그 생각이 잠시 머물다 흘러가는구나.' 라고 마음속에 이야기해 주는 것이다. 이 방법은 몸에 잔뜩 들어갔던 힘을 빼고 나와 분리해 긴장이 이완되는 경험을 하게 해준다.

5년 전에 참석한 집단상담 워크숍에서 특별한 경험을 한 적이 있다. 그것은 지금 느끼는 감정을 그대로 반영하여 말로 표현함으로 감정을 알아차리는 것이었다. 아무 기대 없이 참여였지만, 실제로 그렇게 하니 그 감정은 금방 해소되어 내 마음에 남는 것이 전혀 없었다. 굉장히 단순하면서도 개운함을 느꼈다. 예를 들어 어떤 순간에 답답함을 느꼈다면 "나 지금 답답해." "답답하다고 얘기했더니 상대방에게 조금 미안한 마음이 드네." "미안한 마음을 얘기하니 이제 홀가분하다."와 같다. 감정은 이렇게 마음에 들어왔다가 순간순간 지나가는 것이다. 그래서 이렇게 감정이 지나가듯 그냥 '내 감정이 이렇구나' 하고 알아차리게 되면 괜찮아지는 것을 경험한다.

그렇다면 색을 칠하는 행위로 '다만'과 같은 체감이 가능할까? 색이 마음을 대변할 수 있는 건 각각의 색이 주는 에너지나 특성이 나의 주관적인 마음 상태와 결부되어 내 감정을 드러내 주기 때문이다. 즉, 채색을 통해 감정을 드러내고 그 감정을 해소하는 것이다. 간단히 생각해보면, 어린아이들은 색을 칠하며 놀 때 즐거워하며 그 작업에 집중한다. 그렇게 충분히 활동한 다음에는 또 다른 놀이로 이어진다. 이것은 자신이 충족하고 싶었던 욕구가 채워지고 이로 인한 여러 감정을 색으로 표출해 해소했기 때문이다.

색채 심리 연구가이자 심리학 박사인 스에나가 타미오는 오랜 기간 아동의 그림을 연구해왔다. 그는 오랜 연구 끝에 중요한 점을 발견했는데 그것은 그림을 그리는 아이일수록 심리적인 안정감을 갖게 되며 안정감 속에서 능력을 키울 수 있다는 점이다. 비단 아동뿐 아니라 성인도 자신의 마음을 언어로 드러내기가 쉽지 않다. 언어를 대신하는 색을 통해 표현된 감정은 고스란히 도화지에 반영되어 해소된다. 그러한 표출과 해소의 연속성에서 이 순간의 여러 감정을 자연스럽게 흘려보내기도 하고, 어떤 감정은 순순히 받아들이며 안정감을 느끼게 된다.

채색은 명상처럼 마음을 놓을 수 있는 편안한 공간에서 진행하는 게 도움이 된다. 오롯이 지금의 나에게 집중하는 시간이다. 가만히 끌리는 색을 집어 들고 종이 위에 색을 칠해보자. 천천히 손을 움직이며 색이 이동하는 것을 바라보자. 감정을 표현하기 어려울 때는 느낌으로 얘기해도 좋다. 어떤 감정 혹은 느낌이 드는가?

4. 내 인생을 채운 색들

2009년은 내가 미얀마에서의 봉사 활동을 막 끝낸 시기였다. 심리학 공부를 해보겠다고 무작정 돌아오기는 했지만 어떤 것부터 시작하면 좋을지 막막했다. 다만 학부에서 디자인을 전공했기 때문인지 자연스럽게 색과 관련된 심리치료 분야에 마음이 끌렸다. 관련 분야를 탐색 중 색채심리연구소를 알게 되었고 커리큘럼이 탄탄하다는 것을 확인한 뒤 한번 배워보자는 마음으로 연구소 문을 두드렸다.

연구소에서는 워크숍 형태로 수업이 진행되었다. 큰 캔버스와 이젤이 앞에 놓여있었다. 오랜만에 잡아보는 붓과 다양한 그림 도구들을 보니 긴장되고 어색했지만 한편으로는 마음속에 묻어두었던 즐거움도 샘솟았다.

나는 그곳에 앉아 그날그날의 주제에 맞는 그림을 그렸다. 어느 날은 자유 주제여서 머릿속에 떠오르는 것들을 표현했다. 나무 기둥을 빨간색 계열로 칠하고 파란색으로 사람을 그려 나무에 기대앉게 했다. 그리고 보라색으로 사람을 그리고 따뜻한 햇볕을 받듯이 두 손을 뻗고 있게 했다. 그런 다음 그 위로 햇빛을 그리고 주위에 빛이 퍼지듯 노란색을 칠했다. 한참 내가 그린 그림을 보고 있으니 파란색과 보라색의 기운이 내 몸을 감싸는 듯했다. 기분이 가라앉고 쓸쓸한 감정이 느껴졌다. 상실된 에너지를 회복하고자 햇빛을 향해 손을 뻗고 있는 모습에서 훌훌 털고 일어나고 싶은 간절함이 느껴졌다.

그때는 줄곧 미래에 대한 확신을 가질 수 없었다. 심리학 공부를 하겠다고는 했지만 앞으로 어떤 걸 해야 할지 혼란스러웠고 아빠가 돌아가신 후 바로 미얀마행을 택했기 때문에 사실 충분히 슬퍼할 시간을 갖지 못했다. 꾹꾹 눌러 담아놨던 슬픔이 그림으로 드러난 것 같기도 했다.

헤르만 헤세는 말했다. "신은 우리를 죽이기 위해서가 아니라, 우리 안의 새로운 삶을 일깨우기 위해 절망을 보낸 것이다." 삶을 일깨우기 위해 절망을 보내다니, 다시금 읽어봐도 가혹하게 들린다.

나에게 처음 찾아온 절망은 아빠의 죽음이었다. 무슨 일이건 시간이 해결해준다고 하지만 슬픔은 시간이 지나도 짙은 그림자처럼 내 마음속 한쪽에 남아 있었다. 사랑하는 이의 죽음을 겪으며 마음속에는 그 사람의 공간을 내

어주고 살아갔다. 나는 내 감정을 충분히 드러내지 못하고 그저 억지로 울음을 참고 살았다.

그렇게 슬픔이라는 감정을 애써 부정하며 내 몸과 마음을 제대로 돌보지 못하고 있을 때 색이 나에게 알려줬다. "지금 너의 몸과 에너지는 기운을 차릴 수 없을 만큼 고갈되어 있어, 너의 마음을 잘 들여다봐."

내 마음을 헤아리느라 혼란스러웠던 시간이 지나고 워크숍에 익숙해질 때쯤에는 큰 원형에 하얀색을 가득 칠했다. 그리고 주변에 빨강, 노랑, 연두, 초록색을 둥그렇게 칠했다. 여전히 내 마음은 슬픔의 흔적과 공허함이 가득하지만 내 주변을 감싸고 있는 즐거움을 통해 잘 헤쳐나가려는 회복의 시간이 도래한 것임을 느낄 수 있었다.

| 가족의 색

우리가 흔히 느낄 수 있는 보편적인 색의 인상이 있다. 빨간색을 떠올릴 때 보통은 뜨거운 태양이나 에너지, 열정 등을 떠올리지만, 자신이 겪은 기억 속에서 특별한 인상이 남아 있다면 같은 색을 보더라도 사람들과 다른 기분을 느낄 수 있다. 그것은 불편감일 수도 혹은 좋은 기억과 결부된 행복감, 즐거움 등이 될 수 있다.

내 기억을 떠올려보자면, 중학생 때 차가 많이 다니던 대로변에서 와이셔츠에 빨간 피를 묻힌 채, 칼을 들고 뛰어가는 남성을 본 적이 있다(지금 이 글을 쓰고 있는 중에도 기억이 떠오르니 섬뜩하다). 어린 마음에 충격이 컸는데 그래서인지 빨강에 주황이 살짝 섞인 다홍색을 보면 피가 연상돼서 한동안은 그 색이 마냥 예뻐 보이지 않았다.

색채 심리 수업 중에는 '가족과 색'이라는 주제로 과거와 현재를 색으로 탐색하는 시간이 있다. 이 주제에서 특히 개인이 겪어온 경험과 기억들이 색과 섞여 잘 나타나게 된다.

내담자 소미 씨는 아빠의 색을 진한 검정으로 칠했다. 사이가 좋지 않은 부녀 사이를 얘기하면서 아빠에게 받은 상처가 많다고 했다. 또 다른 내담자 주영 씨는 엄마의 색을 빨강과 파랑을 겹쳐 칠한 후 보라색으로 완성했다. 자신의 색은 파란색인데 엄마와 내가 닮은 것 같다고 했다. 그 내면에는 좀 더 복잡한 둘 사이의 이야기가 많았다.

'가족과 색'을 작업할 때는 어린 시절을 떠올려보기도 하고, 즐거웠던 기억이나 슬펐던 순간을 생각해본다. 어린 시절 상도동 큰길 가에 있던 한국상업은행(현재 우리은행)을 자주 드나들며 작은 동전 지갑에 넣어두었던 돈을 저금하고 다녔다. 상업은행 뒷길로 들어서면 어릴 적 살던 동네가 나타나는데 가파른 계단을 오르며 그곳에서 공기놀이했던 기억이 떠올랐다. 초록색 대문을 열면 연립주택이 보이고 2층이 우리 집이었다. 작은 마당 안쪽에 자

전거를 세워두면 어느새 사라지는 마법을 겪던 시절이다. 나를 따라 우리 집까지 왔던 떠돌이 개는 새 주인을 잘못 만나 어느 집에 팔려나갔다. 그 개를 생각하면 지금도 죄책감에 마음이 아파서 진한 고동색이 떠오른다. 더 어릴 적 강원도 인제에 살던 때, 학교 운동장 가득 눈이 쌓여 내 허리만큼 찼던 기억이 난다. 앞으로 나가지도 못하고 눈 위에 발랑 누워서 놀던 기억은 기분 좋은 연두색을 연상하게 한다. 강원도에서 살 때는 낚시터를 참 많이도 다녔다. 지금 생각해 보면 오토바이에 우리 가족 네 사람이 다닥다닥 붙어서 앉은 그 꼴이 정말 웃겼을 텐데, 어린 나는 가족과 함께 오토바이를 타고 갈 때 마냥 좋았다. 아빠 뒤로 나, 그 뒤로 동생, 그리고 마지막에 엄마가 앉았다. 집에서 설악산도 가까워서 자주 다녔다. 겨울은 겨울이라 좋고, 여름은 여름이라 좋던 시절이었다. 그 시절을 생각하면, 따뜻하고 여린 분홍색과 맑은 초록색이 떠오른다. 다정하고 유머러스했던 아빠는 개구쟁이 같은 주황색, 먹이고 재우고 입히느라 가족에게 헌신했던 엄마는 모성을 느끼게 하는 마젠타색을 닮았다.

이렇게 보니 어린 시절 나의 색에는 진한 고동색, 연두색, 분홍색, 초록색, 그리고 주황색, 마젠타색이 있다. 그래서, 내 기분을 좋게 하는 색은 연두색, 분홍색, 초록색이다. 이 색들은 어린 시절의 기억들을 떠올리게 하고 현재 시점에서 재해석된 지금의 내가 느끼는 색에 대한 인상들이다.

하루는 남편과 어릴 적 얘기를 했더니 우리 둘 사이에 강원도라는 공통점이 있다는 것을 발견했다. 나는 초등학교 2학년 때 강원도를 떠났는데, 반대로 남편은 그 후에 강원도에서 살았다고 한다. 그 옛날 시골에서 살던 날들은 남편과 나에게 많은 추억을 안겨주었다. 바닷가에서 해가 지도록 온종일 물놀이하던 일, 동네 강가에서 밤새 물장구치던 일, 소 등에 올라타 밭길을 돌던 일, 옆집 자상한 삼촌에게 자전거 타는 방법과 리코더 연주를 배운 일, 하얀 별들이 쏟아질 것처럼 밤하늘에 가득 수놓아졌던 일 등 잠깐의 추억 여행은 우리 부부의 인연이 꽤 깊음을 알게 해주었고 추억만큼 기억 속에 층층이 숨어든 색들을 발견하는 시간이었다.

감정이나 기억은 잊고 있다가도 사람 눈을 들여다 보면, 어딘가에 남아 있다고 누군가 이야기했다. 우리의 기억은 그때의 냄새, 촉각, 생각 등이 모두 연결되어 남게 된다.

나에게 강렬하게 남는 기억이 있다면 그 기억을 완전히 지울 수는 없다. 하지만, 의미 있는 작업을 통해 덧씌우면서 뾰족한 부분은 조금씩 둥글게, 기억의 색을 부드럽게, 선명한 것은 흐리게 할 수 있다. 채색하는 것, 그림을 그리는 작업은 그런 점에서 많은 도움이 된다. 심리학에서 얘기하는 '외현화 과정'과도 같다. 즉 내면에 있는 것들이 작업물로 드러남으로 인식되어지고, 이것은 현재 시점에서 해석되어 깨닫고 풀어지게 된다.

일상을 보내다가도, 우연찮게 목격한 자살사고가 자꾸만 떠올라 괴로워하던 보람 씨는 어느 날 어린아이가 그려져 있는 워크지에서 어릴 적 자신이 꿈꾸던 일을 생각해냈다. 길 위에 아이와 손을 잡고 가는 어른을 그렸는데 어른의 몸은 검은색으로 가득했지만, 아이의 손을 잡은 한쪽 팔에는 주황색이 칠해져 있었다. 아이의 상반신은 밝은 노란색이었다. 색을 칠하면서, 보람 씨는 어린 시절 자신의 소망을 기억해냈고 그 기억을 간직하고 싶다는 마음을 노란색으로 표현했다. 트라우마로 인해 검은색만 가득할 것 같았는데 사실은 그 속에 희망이 숨어있음을 그림을 통해 알게 된 것이다. 그녀는 그 그림을 보며 미소 지었다. 전혀 예상치 못한 밝은 노란색에서 자신의 또 다른 면을 발견한 듯이 기뻐했다. 그녀에게 색채 심리치유 작업은 회피하고 싶던 과거를 다시 재해석해주었고, 현재 시점에서 그녀가 감당할 수 있는 수준으로 힘을 실어주었다.

나는 신혼 초에 뭐가 그리 힘들었는지 악몽을 자주 꾸었다. 아마 인생의 과업이라는 것을 이루었다는 사실에 내 안에서의 변화를 받아들이느라 매우 힘들었을 것이다. 하루는 잠에서 깨어날 때 정말 소스라치게 놀라며 일어났다. 꿈에서 유리 파편들이 사방으로 퍼지며 내 피부에 박혔기 때문이다. 그 당시에는 악몽을 꾸어도 내가 지금 힘든지를 인식하지 못했다. 또 다른 날은 땅이 폭파하면서 움푹 파인 곳에 끝 모를 심연으로 떨어지는 꿈도 꾸었다.

대학원 과정에서 미술치료 수업시간에 꿈에 대한 그림을 그렸다. 생각나는 대로 쓱쓱 그리고 나니 그림으로는 그때의 느낌이 잘 살아나지 않았다. 내가 느낀 것은 이것보다 열배는 큰 두려움이었는데 지금의 상태로 풀어보니 조금은 차분해 보였다. 그럼에도 교수님의 질문에 답을 하며 깨달았다. '아, 그때 힘들었구나. 그리고 지금도 힘든 게 있어서 그 꿈이 생각났구나.'

심리학 공부를 하기 시작할 때 마음을 들여다보면서 느낀 점은 내가 참 방어적인 사람이라는 것이었다. 남한테 속에 있는 이야기를 잘하지도 못하고 그저 듣고만 있는 사람. 그런 습관은 실생활에도 적용됐다. 대학원을 다니며 보조 연구원으로 일을 하는 게 지금은 힘든 일이라는 것을 알지만, 그 당시에는 미처 깨닫지 못하고 겨우겨우 일을 해나갔다. 그 일을 그만둔 후에야 내가 참 미련스럽게 일했다는 생각이 들었다. 왜 당시에는 미련하게 일하고 있다는 사실을 깨닫지 못했을까? 알았다면 좀 더 수월한 방법을 찾았을 텐데. 내가 유연한 마음을 갖게 된 것은 정말 오랜 시간이 흐른 뒤였다. 심리학 수업에서는 집단상담도 진행되고 자신을 들여다볼 기회가 많았다. 언어적인 소통방식에서 답답함을 느낄 때쯤이면 색채 작업으로 무의식적인 내면을 들여다보며 그렇게 나와의 대화법을 찾아갔다.

지금도 물론 힘들 때도 있고 육아와 일에 치여 에너지를 다 쏟고는 또 무뎌지기도 한다. 그래도 지금은 방법을 안다. 그리고 지금이 힘들다는 것을 느낀다. 그렇게 되니 도움이 되는 수단을 취할 힘이 생겼다. 소중한 사람에게 의지할 수도 있게 됐고 힘들면 힘들다고 털어놓기도 했다. 마음에 있는 말들을 꺼내기 시작하면서 힘이 생기는 것을 느꼈다. 내 마음을 알아차리고, 내 현재 상태를 아는 것은 마음을 가볍게 해주고 해결의 방향성을 알려주는 이정표와 같다.

5. 색이 있는 현재

내 생각에 색으로 마음을 탐색하여 치유하는 일이 흔한 작업은 아닌 것 같다. 상담이나 심리 분야에 몸담은 분들이나 색과 밀접한 일을 하고 계신 분들은 접할 수 있겠지만 꼭 색이 아니어도 명상, 요가, 독서, 산행과 같은 여러 방법으로 자신을 들여다볼 기회는 많이 있기 때문이다. 그래서인지 '색과 마음' 수업을 신청한 분들은 어떤 마음이 동해서 참여하게 됐을까 내심 호기심을 갖고 만나게 된다.

'색과 마음' 수업으로 만난 주원 씨는 집단원들 사이에 조용히 앉아계시던 남자분이었다. 그는 자신을 깊게 알고 싶다는 바람으로 수업에 임했는데 웬일인지 색채 작업을 진행할 수록 아내와의 갈등을 드러내었다. 주원 씨의 말 속에서 아내를 향한 답답함이 느껴졌다. 그는 자신과 반대의 성향을 가진 아내를 영 마음에 들지 않아 했다. 그리고 그런 그녀의 성향이 자녀에게도 나쁜 영향을 미치는 것 같아 아내를 쳐다보기도 싫은 지경에 이르렀다고 고백했다. 아이를 잘 키우고 싶은 마음이 너무 큰 나머지, 아내를 만나기 전으로 돌아가고 싶다고 생각할 만큼 자신을 괴롭혔다. 자기 탐색을 할 때도, 가족을 표현하는 작업에서도 연속적으로 부부의 갈등이 나타났다.

그는 워크지 중에 꽃을 그리는 작업에서 자신의 꽃은 중앙에 우뚝 솟아있고 아내는 그 옆에 시든 꽃으로 그렸다. 아이의 꽃은 꼼꼼히 색을 칠해 자신의 다른 한쪽에 그려 넣었다. 그림에서 느껴지는 분위기는 가운데 제일 크고 튼튼하게 서 있는 꽃으로 인해 그늘이 드리워져 옆에 있는 꽃이 시든 듯한 느낌이었다. 열심히 채색에 집중하던 주원 씨는 그림에 대해 스스로 설명하며 부부 문제에 집중하기 시작했다. 가족 내에서 본인이 가장 강했음을 깨닫고 신선한 충격을 받은 듯했다. 모든 문제가 아내 때문이라고 여겼는데 정작 자신이 배우자를 바라보는 부정적 시선과 아이와의 갈등을 증폭시킨 원인이 자신에게 있음을 자각하게 된 것이다. 그렇게 깨닫게 된 이후로 배우자가 잘하고 있는 것과 성격의 장점을 꽤 많이 얘기하기 시작했고 앞으로 어떤 아빠, 남편의 태도를 보이는 게 좋을지에 대해 고민했다.

주원 씨의 이러한 자각은 자신을 깊게 알고 싶다는 내면의 궁금증에서 출발했다. 그 과정에서 마음을 열어 색을 보기 시작했고, 색을 통한 통찰은 자신을 일깨우게 했다. 통찰을 의미하는 용어로 인사이트(insight)가 있는데, 상담에서는 어떤 갈등이나 문제에 대해 스스로가 인식하지 못했던 심리상태를 알게 되는 것을 뜻한다. 인사이트는 내면의 변화를 위한 필수적인 요소라고 할 수 있다.

나에게 강렬히 남은 통찰의 경험이 있다. 아이가 태어난 후 100일이 지난 어느 날, 그날도 아이를 품에 안고 손목이 아픈 것을 억지로 참으며 재우고 나오는 길이었다. 학회 일정을 소화하기 위해 고된 몸을 이끌고 버스를 타고 가는 길에 문득 창밖을 보았다. 아이를 돌보는 게 너무 힘들었는지 나도 모르게 눈물이 주르륵 흘렀다. 그런데 그 순간 뇌리에 스친 것은 "아, 지금껏 내가 경험한 모든 일은 아이를 잘 키우기 위한 시행착오였구나."였다. 그러자 아이의 둥그런 얼굴이 떠올라 나도 모르게 미소가 지어졌고 마음속에 소중한 감정을 담을 수 있었다. 그 감정은 희망의 노란색도 부드러운 분홍색도 아닌, 마음속 깊은 곳에서 따뜻하게 소용돌이치는 진한 파란색의 심해(深解) 같았다. 아마 그때의 나는 주원 씨처럼 아이를 잘 키우고 싶은 마음이 큰데 마음처럼 되지 않는 상황들과 체력적인 고갈로 굉장히 힘들었던 것 같다. 해답을 얻고 싶었고 그 마음에 순간 통찰이 온 건 필연과 같은 일이었다. 이제는 깨달음의 순간을 기억하는 깊은 파란색에 성숙한 갈색을 섞으며 내면의 침착함을 유지해가는 중이다.

어떤 방법으로든 자신을 알기 원할 때 우리는 해답을 찾을 수 있다. 주원 씨는 삶의 여정 위에 색을 풀어 자신을 찾기 위한 길을 걸었고, 그 안에서 가장 중요한 것을 깨달았다.

| 내 방에 있는 색들이 의미하는 것

신혼 때 얻은 전셋집에서 8년을 살고 처음 내 집이란 걸 갖게 된 날. 오랜 시간 기다려온 집이어서 그런지 지나간 결혼생활의 기억들이 파노라마처럼 스쳐 갔다. 그렇게 마음고생을 했는데 결국엔 집을 갖게 되는구나 싶어서 묘한 안도감이 들었다.

이사 날짜를 정하고 인테리어 업자분과 상담을 시작했다. "여기에는 파란색이 어울릴 것 같아요." "이곳도 파란색 계열로 해주세요." 주방과 거실에 곳곳을 파란색으로 결정했다는 걸 뒤늦게 깨달았다. 그리고 순전히 파란색과 어울리도록 식탁 위 조명과 다용도실 커튼을 은은한 분홍색으로 정했다. 그렇게 리모델링 한 후 집안 곳곳에 녹아든 파란색을 보면 마음이 차분해지고 답답하게 놓여있던 응어리들이 스르륵 풀어지는 듯했다. 한동안은 파란색이 주는 인상을 통해 마음의 안정을 찾곤 했다.

색은 그 시점에 따라 혹은 기분에 따라 무심코 선택하게 된다. 그리고 왠지 모르게 끌리는 혹은 나랑 닮았다고 여겨지는 색을 선택한다. 색은 확실히 개인적인 취향이다. 집의 인테리어를 꾸미거나 가구를 들이고 옷을 고를 때 색은 우리에 대해 많은 것을 말해준다.

어느 시점이 되면 모든 걸 다 바꾸고 싶지 않은가. 적어도 색이라도 좀 다르게 하고 싶다는 마음이 들 때가 있다. 이렇게 색이 끌릴 때는 자신의 마음 상태를 점검하고 색을 가까이하는 컬러 테라피(Color therapy)를 통해 심리적

안정감을 갖는 것이 좋다.

컬러 테라피는 '컬러'와 '테라피'의 합성어로 색을 통해 스트레스를 완화시키고 심리적 안정을 얻거나 의학에 활용하여 질병 치료에 도움을 주는 요법이다. 현대에는 대체의학으로 받아들여지고 있고 이미 서양과 일본에서는 대중화된 치료법이다.

컬러 테라피의 범위는 무궁무진해서 다양한 분야에 적용되고 있다. 가장 잘 알려진 예로 자신의 피부톤과 가장 잘 어울리는 색을 찾는 퍼스널 컬러가 있다. 퍼스널 컬러는 색채 심리를 적용해 외적인 부분과 내적인 부분을 균형 있게 관리해주는 시스템을 도입하고 있어 많은 사람이 관심을 두는 분야다.

이러한 컬러 테라피의 메카니즘에 있는 색채 작업은 마음의 회복을 돕고 안정감과 심신의 균형감을 느끼게 해준다.

자, 그럼 방을 한번 둘러보자. 책들이 쌓여 있다면 어떤 종류의 책이 많은지, 화장대가 놓여 있다면 어떤 색의 화장품을 즐겨 쓰는지, 나의 취향을 천천히 탐색해본다. 내 방은 요새처럼 책장으로 시야를 가려놨는데 아이가 불쑥 보는 일이 없도록 하기 위함도 있지만 집중력이 짧은 내게는 좋은 방법이다. 이 공간에서 머리를 쓰는 일에 몰두했을 때는 색을 칠할 도구를 꺼내 그림을 그리거나 감각적인 작업을 하며 우뇌와 좌뇌의 균형감을 채우기도 한다.

삶 속에서 어느 한 곳으로만 치우치지 않도록 '적당한 거리'를 갖는 것은 스스로 조절하며 자신이 선택할 수 있는 일이다. 그러기 위해서는 감각을 일깨워야 하고, 각자가 독특한 방법을 터득해 유지해야 한다. 불필요해 보이는 일에도 자신의 취향을 맘껏 드러내 보거나, 익숙한 것에서 잠시 떨어져 사색에 잠겨보기도 하고, 색채 작업과 같이 색을 펼치고 마음 여정을 떠나듯 무엇이든 자신이 할 수 있는 한 가지를 경험해보길 바란다.

색채학자인 파버 비렌은 이런 말을 남겼다. "색채는 현 세상에서 누리는 일상적인 즐거움 중의 하나다. 그것은 예외적인 것이 아니라 자연이 주는 보편적인 것이다. 훌륭한 생활은 그것에 의존되어 있다."

당신을 둘러싼 환경의 변화를 통해 심신을 회복하고 마음의 균형감을 갖자. 색을 바라보며 나를 위안해보자. 푸르고 맑은 하늘, 부슬부슬 내리는 투명한 비, 천연색의 쥬얼리들, 어떤 색이 당신에게 위안을 주는 지 궁금하다.

나아가 내 마음을 점검하자 |

2018년에 개봉한 영화 「리틀 포레스트」는 우리나라의 사계절을 아름답게 담아 호평을 받은 영화다.

특히 계절의 변화만큼 요리하는 모습을 다채롭게 보여줬다. 봄엔 새순과 알록달록 꽃이 주는 연두, 여름엔 토마토와 수박의 빨강, 가을엔 고사리와 작물의 갈색, 겨울엔 배춧잎, 수제비의 흰색처럼 사계절의 색을 아낌없이 담아

냈다.

주인공인 혜원이 힘들었던 마음을 달래러 고향으로 내려온 건 자신의 엄마가 그러했듯 마음의 '작은 숲'을 만들기 위한 행동에서 시작되었다. 사시사철 직접 키운 농작물로 요리를 해 먹으며 새로운 봄을 맞을 용기를 차츰 채워나간 혜원이었다.

누구에게나 쉼이 되고 지친 마음을 달랠 수 있는 곳을 찾는 일은 어쩌면 작은 변화가 시작점이 될 것이다. 혜원이 현실을 마주하고 돌파구를 찾기 위해, 어쩌면 엄마가 그리워 내려온 더딘 시골 생활에서 마음의 휴식을 얻었듯 고향으로 향한 그 발걸음은 그녀에게 해답을 주었다.

색채 심리 수업에서 만난 20대 여성 수연 씨는 선천적 안구 질환으로 오랜 시간 병실 생활을 했다. 수업 중에도 눈이 잘 안 보여서 도화지를 유심히 살펴보며 채색을 했다. 수연 씨는 몸과 마음이 피곤한 상태가 자주 있었고, 그때마다 탁하거나 진한 색들이 나타났다. 하지만 수업을 진행할수록 색의 톤도 맑아지고 부드럽게 표현됐는데 가족을 색으로 탐색하는 시간을 거치면서 색의 변화를 뚜렷이 느낄 수 있었다. 자신을 알고 싶어 찾아온 이곳에서 가족을 깊게 이해하게 되니 지금의 마음 상태가 왜 이리 답답했는지 이제야 알 것 같다고 했다. 그녀의 표정 속에서 평온함이 느껴졌다. 불편함 속에서도 희망의 불씨를 찾기 위해 자신이 할 수 있는 것을 향한 그 발걸음이 그녀에 변화의 시작점이었다.

「리틀 포레스트」에서는 아무렇게나 던져놓아도 잘 자라는 완숙이 된 토마토에 관한 얘기가 나온다. "툭 땅바닥에 던져놔도 참 잘 자라." 사계절을 다 지내본 것처럼, 겨울에 깊은 맛을 아는 것처럼 성숙의 과정을 거친 토마토는 어디에서든 씨앗을 발아해 뿌리를 내린다. 자신의 마음을 들여다보고 변화를 아는 사람은 '완숙'과 어울린다. 자기 치유로 성장한 사람은 자신을 향한 믿음으로 현재를 감당할 힘을 갖게 된다. 수연 씨처럼 환경에 굴복하지 않고 내면이 단단한 상태로 변화를 받아들이게 되는 것이다.

6. 색이 말해주는 삶

색채 작업은 생각, 감정 등으로 뒤섞인 내면 상태를 시각화해서 보여준다. 즉 눈 앞에 펼쳐진 색을 가지고 객관적인 시선을 통해 마음을 읽는 것이다.

미술치료에서 중요하게 다루는 개념 중에는 '탈중심화'가 있다. 탈중심화는 자기 중심성에서 벗어나는 것으로 자신에 대해 보다 객관적이고 비판단적인 자세를 취하는 것을 뜻한다. 자기 중심성에서 벗어나는 것이 중요한 이유는 자신의 생각과 감정에 몰두 되어 마치 자신의 본 모습이라고 쉽게 착각할 수 있기 때문이다. 이러한 경우 이유 없이 우울감이 지속되고, 어떤 기억에 빠져 괴로운 기분에 사로잡히는 일이 생기게 된다. 탈중심화는 나의 상태를 멀찍이 떨어져 있는 그대로 바라보는 수용적인 모습이다.

MBSR(마음챙김에 기반한 스트레스 완화 프로그램)의 개발자인 카밧진은 "자기 생각을 생각으로만 인식하는 단순한 행동이 당신을 자유롭게 하며, 이것은 명확한 시선과 내 삶을 내가 바꿀 수 있다는 느낌을 더 강화한다."라고 했다. 그가 말하고자 하는 탈중심화는 색채 작업의 일련의 과정과 닮았다. 색채 작업은 그것을 하는 행위 자체에 몰두하게 함으로 자신을 힘들게 하던 생각이나 기분, 감정이 나와 하나라는 착각에서 벗어나게 한다. 즉, 눈 앞에 펼쳐진 색을 통해 지금의 현실을 수용하고 재해석하는 과정에서 습관적으로 자신의 생각과 감정을 일치하던 것으로부터 벗어나 제 삼자와 같은 시각으로 마음을 바라보게 한다. 이처럼 색채로 마음을 들여다보는 것은 본래의 자신을 찾는 특별한 방법이다.

10년 넘게 한 직장에서 근무해 온 유리 씨는 회사에서 느끼는 부당한 대우와 업무에 대한 압박으로 스트레스가 심각한 상태였다. 색채 작업 초반에 유리 씨는 색에 대한 감각을 느끼기 어려워 당황하기도 하고, 다른 사람들이 하는 걸 보며 소극적인 태도를 보였다. 그러던 그녀가 조금씩 색을 느끼기 시작했고 좀 더 과감한 색들이 나올 때는 자신의 감정을 유추해보기도 했다. 그녀는 색채 작업을 통해 현재 느끼는 고통을 충분히 풀어내며 마음속 응어리들을 실타래처럼 풀어나갔다. 유리 씨는 감정이 어느 정도 해소된 후 제2의 인생을 계획하기 시작했는데 그것은 오랜 기간 몸담았던 직장을 그만두는 과감한 결단이었다. 결정하고 난 후에는 추진력 있게 앞으로 나아갔다. 계획에 필요한 일들을 수행해가며 차근차근 준비했다. 그녀는 색채 작업을 통해 자신을 둘러싸고 있던 불편한 감정에서 빠져나와 객관적인 시각으로 자신을 탐색했다. 그리고 마음을 회복하며 명확해진 시선으로 자신이 결정한 일을

해나갔다.

유리 씨의 사례처럼 색채 작업은 내 안에 꽁꽁 감춰져 있던 마음을 비쳐 바라볼 수 있게도 하고, 불편한 감정으로 외면했던 마음도 인식하게 함으로 해결점을 찾을 수 있는 명분을 제공한다. 더불어 쌓여 있던 것들을 풀어내고 그것을 밖으로 드러내기 때문에 생각과 감정을 내 것으로 착각하고 깊이 침잠되는 것에서 벗어나게 한다. 그래서 탈중심화는 자신의 본연의 모습을 찾는 방법이 되는 것이고, 그것을 도와주는 작업이 색채 심리치유 작업이다.

어느새 찾아온 봄의 향기를 느껴본다. 추운 바람을 타고 작지만 생명력이 꿈틀대는 새싹의 향기가 찾아온다. 봄을 기다리는 식물 중에 로제트 식물은 가을에 싹을 틔워 겨울의 추위를 견디는 식물이다. 가을에 트는 싹은 줄기가 짧고 잎이 돌아가며 붙어서 나는데 이 모양이 장미꽃이 잎을 펼친 모습과 비슷하게 생겨 로제트라고 불린다고 한다. 가을에 싹이 나기 때문에 겨울에 추위를 견디기 위해 땅바닥에 착 달라붙어 바람을 피하고, 잎을 넓게 펼쳐 최대한 햇빛을 담아낸다. 잎에 털이 많아 추위를 잘 견딜 수 있다. 자연을 보고 있으면 운명을 받아들이고 그 환경에 순응하면서도 수많은 세월 동안 고통을 견뎌낸 흔적들이 고스란히 밖으로 드러난다.

로제트 식물의 이야기는 자신이 처한 환경에서 성장통을 겪으며 조금씩 회복해가고 있음을 생각하게 했다. 우리가 사는 삶도 다를 게 없다. 자신이 처한 상황을 인식하고 건강하게 살아가는 방법은 스스로가 깨우쳐야 할 일이다. 그런 점에서 색채는 본래의 자신을 찾도록 해주는 매개체이자 체감하기 좋은 커뮤니케이션의 도구라는 점을 강조하고 싶다.

| 색은 변화의 시작점

호수 공원을 걸으며 보니 많은 사람이 운동을 위한 걷기와 달리기에 한창이다. 어떤 사람은 트레이닝복을 갖춰 입고 마음을 단단히 먹은 듯 열심히 앞을 향해 뛰고 있다. 많은 사람이 새해에, 그리고 매주 찾아오는 월요일을 기점으로 자신과의 약속을 한다. 작심삼일이 될지언정 일단 시도해 보겠다는 마음 자세는 오늘도 우리를 움직이게 하는 원동력인 듯하다.

문제를 해결할 수 있다는 자신에 대한 기대감이 있을 때 무언가 시도할 여력이 생기는 법이다. 이와 관련해 캐나다의 심리학자인 알버트 반두라는 '자기효능감'에 대한 개념을 정립했다. 자기효능감이란 어떤 일을 성공적으로 수행할 수 있다고 스스로 믿는 기대와 신념을 뜻한다. 이것이 높은 사람은 새로운 과제가 주어졌을 때 쉽게 포기하지 않고 실패했을 때도 자신을 자책하지 않을 경향이 높다.

그래서 자기효능감의 향상은 자신에 대한 긍정적인 인식을 높이고 남을 돕고자 하는 친사회적인 행동을 증진

시키기에 건강한 삶의 요소로 중요한 의미가 있다.

색채 심리를 적용한 연구에서는 색채 에너지를 통한 감정의 표출이 심리적 변화와 이완을 주고, 이를 통해 생각과 감정을 정립하는 과정을 거치며 자기효능감 향상에 긍정적인 영향을 준다는 사실을 발견했다. 즉 자신의 심신의 상태를 깨닫는 것은 자기효능감을 향상시키는 요인이 된다.

이처럼 자신이 무언가의 일을 잘 해낼 것이라는 믿음이 누구보다 중요한 이들이 있다. 바로 운동선수들이다. 그들은 반복적인 운동과 훈련 과정을 통해 자신의 능력을 최고치로 끌어올린다. 골프 시합에서 뛰는 투어 프로의 경우 그들의 실력 차이는 굉장히 미미하다고 한다. 그래서인지 승패를 가르는 요소로 마인드 컨트롤을 꼽는다. 선수에게는 시합에서 자신이 승리할 것이라고 확신하는 정도가 굉장히 중요한데 이것은 스스로 해낼 수 있다는 강한 믿음을 갖는 것, 즉 높은 자기효능감을 뜻한다. 스코어 게임에서 승리의 패를 쥐게 하는 끊임없는 훈련 과정은 신체의 감각을 익혀 실전과 같은 심신을 갖추게 한다. 결국 어떤 일을 성공적으로 잘 수행할 수 있다는 확신이나 기대를 키우고, 이것은 변화를 유발하여 긍정적인 결과를 유지해나가게 하는 중요한 원동력이 된다. 즉, 반복된 연습과 훈련을 통해서 해낼 수 있다는 믿음이 쌓이므로 자기효능감의 효과는 증가한다.

골프 선수들의 반복훈련은 실전에서 긴장감을 완화하고 마인드 컨트롤을 최상으로 이끈다. 심리치유를 하는 작업도 이와 일맥상통하는 면이 많다. 선수들의 훈련 과정처럼 일상에서 꾸준히 해온 색채 작업은 마음의 감각을 깨우게 하여 심리상태를 일깨우고, 감정을 조절하고 긴장을 이완하는 과정을 통해 얻는 깨달음으로 심리적 변화를 겪는다. 이는 곧 어떤 일을 잘 해낼 수 있을 것이라는 확신을 높여 자기효능감의 긍정적 영향을 미치는 결과로 이어진다.

에세이 『우리가 글을 몰랐지 인생을 몰랐나』의 주인공이신 할머님들은 순천시 평생학습관에서 한글을 공부하신다. '내 인생 그림일기 만들기'라는 수업을 통해 그림을 그려본 적도 없고, 잘 그릴 줄도 모른다는 할머님들은 처음에 도형 그리기로 시작해 점차 가까이에서 접하는 집, 소, 닭을 그릴 수 있게 되었다. 자신만의 그림 스타일로 자유롭게 마음의 이야기를 표현하신 그 과정을 따라가 보니 체감으로 터득한 행동이 그다음을 하게 했고 그 끝에는 그림을 통한 마음의 치유와 맞닿아있었다. 그렇게 심신의 상태를 인지하고 깨닫는 과정에서 자기효능감은 성장했을 것이다. 할머님들의 그림일기는 전시를 거쳐 방송국에서도 취재할 만큼 높은 관심을 받았다고 한다. 아마 지금도 그림을 그리고 글을 쓰고 계실 할머님들은 우연한 기회가 필연이 되어 건강한 삶을 사는 방법을 터득하셨다. 자신이 하는 일을 잘 수행해낼 것이라는 믿음과 그것을 유지할 힘이 생기신 것이다.

이처럼 체감으로 터득한 일은 그 다음을 이어가게 해준다. 여기에 자기효능감은 변화된 상태를 잘 유지할 수 있도록 힘을 실어준다. 그런 점에서 체감을 통한 색채 심리치유 작업은 당신에게 변화의 시작점을 줄 것이라는 걸 분명히 말해주고 싶다.

| 스스로 치유하는 삶

미국의 색채학자인 파버 비렌에 따르면 "정서적으로 안정된 사람은 색에 개방적 반응을 보이지만 그렇지 못한 사람은 색을 삼가는 반응을 보인다. 종합하면 색채 선택과 사용에 따른 상징적인 의미는 인간 개인의 감정적인 반응을 내포하고 있으며 색채 지각에 따른 감정은 개인 성향 및 경험과 밀접한 관계가 있는 것을 간과할 수 없다."라고 말했다.

'정서적으로 안정된 사람'이라는 말에는 많은 의미를 내포하고 있겠지만, 내 생각으로는 안정적으로 심리상태가 유지되어 과거의 상처로부터 잘 회복하는 사람을 의미하는 것 같다. 색채 작업으로 본다면, 과거와 연결되어 있어서 외면했던 색을 선택하기도 하면서 그 색에 대한 감정이 예전과 다름을 느끼고 스스로 회복감을 경험하는 사람일 것이다. 색에는 여러 감정과 기억이 연결되어 있으므로 어떤 불편한 감정과 관계가 있는 색을 이전과는 다르게 선택해 취한다면, 감정의 해소를 체감한 상태로 이완된 마음가짐을 갖게 된다. 결국엔 스스로 치유하는 힘은 자신과 타인의 관계에서도 유연함을 주게 된다.

스스로 치유하는 힘은 어떻게 얻게 되는 것일까? 한 예를 들어보자. 트라우마를 겪는 분들의 치료방법은 주로 노출 치료[1]였지만 현재는 요가를 포함한 신체감각을 깨우는 치료들이 성과가 있는 것으로 알려졌다. 트라우마를 동반한 기억은 두려움에 떨었던 그 당시의 시간과 공간으로 매번 이동시킨다. 그래서 지금 느껴지는 감각들을 인지하는 작업을 통해 감정 조절 능력을 향상시키고 내면의 고통을 외면하지 않도록 힘을 길러준다. 감각을 일깨우는 것은 몸으로 어떤 감각을 느끼는 체감을 통해 건강하게 사는 방법을 익히고 스스로 치유하는 힘을 얻는 것이다. 그렇기 때문에 갈등이나 어려운 일 앞에서 무엇이 힘든지 인식하기가 쉬워지고 이 방법이 능숙해지면 나름의 치유하는 방법을 터득해 견디는 힘을 기를 수 있게 되는 것이다.

여기에서 체감이란, (어떤 사람이 어떤 일이나 현상을) 몸으로 느껴서 아는 것을 뜻한다. 색채 작업은 스스로 치유하고자 하는 마음을 반영하고, 채색을 하는 행위(체감)를 통해 과거의 불쾌했던 경험을 다른 각도로 재해석하게 한다. 그 경험을 현재 시점에서 재창조함으로 내면을 변화시키는 힘을 키운다.

하버드대 심리학자 대니얼 길버트는 "행복에 영향을 미치는 것은 배경이나 환경이 아니라 일상의 순간에 대한 집중도"라고 말했다. 어려운 일들이 닥쳤을 때 그것을 잘 극복하고 회복하는 사람은 과거에 얽매이지 않고 현재의 감각에 민감성을 가진 자일 것이다. 내가 지금 잘 살고 있는 건가 후회감이 밀려오고 막연한 두려움에 사로잡힌다면 생각에서 벗어나 자신의 감각을 느껴보길 바란다. 10월의 끝자락에 들리는 낙엽의 바스락거리는 소리도 좋고, 옷자락 사이로 차가운 바람이 쓱 하고 스치는 것을 느껴봐도 좋다. 내가 지금 느끼고 보고 기억하는 것들에 집중하고 자신의 내면을 다스리는 방법을 차근차근 익혀보는 일들이 현재 자신의 삶을 건강하게 살아가도록 도와줄 것이다.

[1] 지속노출 치료(Prolonged exposure therapy, PE)의 주요 치료 절차로는 심상적 노출법(imaginal exposure)과 실제적 노출법(in vivo exposure)이 있다. 심상적 노출법은 트라우마 기억을 의도적으로 끄집어내어 반복적으로 말하는 것이다. 실제적 노출법은 객관적으로는 안전하지만 환자에게는 트라우마나 위험을 느끼게 하는 상황, 장소, 사물을 서서히 직면하는 것이다.

Part 2

해석하는 법을
배워요.

1. 채색 도구에 따른 효과

　다채로운 색을 사용하기에 앞서 마음을 드러내기에 적합한 채색 도구들이 있다. 우리가 잘 아는 크레파스, 색연필 외에도 부드럽게 칠해지는 오일 크레용과 파스넷도 있고 투박하지만 넓은 면이 쉽게 칠해지는 파스텔도 있다. 각각 채색 도구에 따른 느낌과 의미하는 바가 다르므로 채색 도구를 구분하여 소개하고자 한다. 채색할 여러 도구를 미리 준비하고 자유롭게 선택하게 되면 자신의 마음 상태를 과감하게 표현할 수 있게 된다.

1. 색연필

　색연필은 연필심처럼 생겨서 그림을 그려 넣거나 세밀하게 칠하기 좋은 채색 도구다. 다양하게 색을 선택할 수 있고 색감이 쨍하지 않고 부드러워서 여러 감정에 대입하기 편하다. 색을 꼼꼼하게 정성껏 칠하고 싶을 때 표현하기 좋다.

　추천 상품: 파버카스텔 수채 색연필 24색 이상

2. 크레파스

　크레용과 파스텔의 장점을 절충한 크레파스는 색이 진하고 두께감이 있어 넓게 채색할 수 있고 다루기 쉬운 채색 도구다. 어린 시절에 쓰던 크레파스의 향수를 불러오기 때문에 편안한 기분을 느끼게 한다.

　추천 상품: 동아 노랑 병아리 크레용 12색

3. 수채물감

물의 양, 색의 형태, 변화 등을 통해 심리상태를 다양하게 나타낼 수 있다. 물을 많이 섞을수록 정화감을 느낄 수 있다. 이완하고 싶을 때, 부드럽게 감정의 흐름을 표현할 때 유용하다.

(물감 사용이 번거로울 경우 수채 색연필 또는 수성 오일 크레용을 도화지에 칠한 후 붓에 물을 묻혀 풀어주면 수채 효과를 줄 수 있다.)

추천 상품: 신한 전문가용 수채화 물감 13색

4. 싸인펜, 마커

색이 선명하고 채도가 높아 완성도 있게 표현할 수 있다. 선이 명확하기 때문에 자신의 주장을 표현하거나 감정을 발산하고 싶을 때 유용하다.

추천 상품: 지구 노마르지 사인펜 12색, 오나미 유성매직 12색

5. 파스텔

손가락을 이용해 문지름으로 테라피 효과를 경험할 수 있는 파스텔은 심리상태나 사용자의 성향에 따라 촉감을 직접적으로 느끼는 것에는 거부감이 있을 수 있다. 부드럽게 퍼지는 효과가 있어 편안한 상태를 표현하기 적합한 채색 도구다.

(파스텔의 입자가 종이에 고정되지 않기 때문에 완성 후에는 종이를 덧대어 보관하거나 파스텔용 고정 스프레이를 뿌려주는 것이 좋다.)

추천 상품: 문교 사각 파스텔 24색

6. 오일 크레용

오일 파스텔이라고도 하며 크레파스와 비슷하게 진하지만 오일감 있게 매끄러운 채색이 가능하다. 발색이 강해서 에너지를 발산하는 데에 좋다. 덧칠할 수 있으므로 복합적인 감정이나 불편한 마음을 표현하여 감정을 정리하고 싶을 때 유용하다.

추천 상품: 까렌다쉬 수성 크레용 I5색 이상 또는 문교 수채 오일 파스텔 (약간의 가루날림이 있고 가격대가 낮아 연습용으로 좋다.)

7. 수채 붓

수채물감이나 수성 색연필 등을 사용할 때 필요하며, 물통과 붓을 함께 준비한다.
(수채물감을 사용하지 않거나 좀 더 편리한 붓을 원한다면 브러쉬 펜대에 물을 채워 넣어 사용하는 워터 브러쉬가 있다. 너무 얇지 않은 중간 정도의 붓을 선택한다.)

추천 상품: 화홍 세필붓 6호 또는 워터 브러쉬

8. 색연필깎이

문구 회사에서 나오는 상품을 추천한다. 보통 연필 굵기와 그것보다 조금 큰 색연필 굵기 2개가 포함되어 있다.

추천 상품: 스테들러 휴대용 색연필깎이

2. 색에 대한 인상 정리 및 배색, 톤, 채도에 따른 해석
색에 따른 인상 정리

빨강은 여러 색 중에서도 가장 맨 앞에 자리한 강렬한 색이다. 뜨거운 태양 빛처럼 에너지를 강하게 흡수하는 이미지가 연상되기도 한다.

긴장 상태에 놓여있거나 쉼이 필요할 때는 강렬한 빨강이 불편하게 느껴질 수 있다.

에너지가 필요하거나 기운을 내야 할 때, 열정적으로 일을 해야 할 때, 스트레스나 억압된 감정을 분출하고 해방감을 느끼고자 할 때 빨강이 끌린다.

주황 |

주황색은 밝고 활발한, 재미있고 즐거움을 느끼게 해준다.

자신의 내면을 드러내고 싶은 욕구와도 연결되어 있어 표현력과도 닮은 색이다.

주황의 사례는 다양하게 나타나는데, 검은색이 섞인 주황색(갈색)인 경우 자연을 많이 떠올린다. 반면 상처, 성숙을 반영하기도 한다.

노랑 |

노란색은 여러 색 중 가장 밝은 빛을 띠는 색으로 감정을 드러내고 싶을 때, 관심을 받고 싶을 때, 사랑받고 싶을 때 끌리는 색이다.

밝은 톤은 레몬처럼 신맛을 느끼게 하고 시원함을 주며, 병아리를 닮은 샛노란 색은 자신의 어린 시절을 떠올리게 한다. 그래서 어린아이처럼 의존하고 싶은 마음, 어린 시절의 그리움, 행복감 등을 느낄 수 있다. 사회 초년생에게는 희망, 시작의 색이기도 하다. 노랑이 주는 메시지에는 기대, 희망, 따뜻함이 있다.

| 초록

초록색은 가시광선의 가장 중앙에 위치한 색으로 마음의 균형을 취하고 싶어 하는 성향이 담겨있다. 지친 몸과 마음을 회복시키고 안정을 주는 색이기 때문에 주로 편안함, 휴식, 건강, 숲, 자연과 같은 이미지를 떠올린다. 파랑과 노랑의 물감을 섞으며 스스로 조절하려는 의지는 현재 상황을 받아들이는 마음과 같다. 짙은 초록색에서는 숨이 차거나 답답함을, 밝은 연두 계통에서는 마음의 평온함, 생기, 따뜻함 등을 느끼기도 한다.

| 파랑

파란색은 하늘과 바다를 떠올리게 하는 색으로 몸과 마음을 이완시키는 색이기도 하다.

파란색은 슬픔이 회복되는 과정에 나타나기도 하고 마음을 차분하게 해준다. 파랑은 내면의 에너지로 바닷속 깊은 심해로 침전되듯 근원적인 외로움이나 슬픔, 고통을 드러내기도 한다. 펑펑 울고 나면 기분이 전화되고 진정되는 것처럼 상실된 기분을 치유하고 슬픔이 회복될 때 파란색은 드러난다.

붓에 물을 많이 묻혀 파란색을 칠하면 스트레스가 해소되는 이완 효과를 경험할 수 있다. 짙고 거친 터치에서는 두려움이나 스스로 보호하기 위해 깊이 잠수하는 마음 상태가 나타난다. 반면 짙은 파란색이어도 따뜻함을 느끼고 자신의 미래를 밝히는 것처럼 기분 좋게 느껴질 수도 있다.

밝고 묽은 터치에서는 해방감이나 편안함, 고요함의 감정을 느낄 수 있다.

| 보라

보라색은 주로 치유의 색으로 많이 등장한다. 빨강과 파랑의 혼색으로 서로 반대되는 색의 상반된 마음을 받아들이듯 감정을 회복하려는 마음 상태를 나타낸다. 즉 두 감정의 균형을 회복하여 재생하려는 마음 상태와 같다.

형제간 다툼이나 부모에 대한 적개심을 표현할 때 빨강과 파랑의 대립상황으로 자주 등장한다. 갈등의 표현일 수도, 자신의 마음을 스스로 조절하려는 심리일 수 있다.

보라색은 영감과 초월의 색으로 신비스러움, 환상, 치유를 떠올리게 하며 고독, 상실, 병약함의 심리도 내포한다. 자신의 내적인 상처를 스스로 치유하고 회복하려는 마음이 있을 때에도 이 색이 끌리게 된다.

우리가 하트를 그리거나 사랑을 색으로 표현할 때 분홍색을 많이 떠올리듯 분홍이 주는 따듯함과 부드러움, 행복감의 감정은 성별을 구분 짓지 않는다.

분홍은 기분을 좋게 해주고, 부드럽고 보호받고 있는 느낌을 준다. 반면 나약함, 의존과 같은 마음 상태를 나타내기도 한다. 어린아이들이 선호하는 색이기도 하지만 성별에 상관없이 나이가 들면 노년에 끌리는 색이기도 하다. 유년 시절을 떠올리거나 양육자를 회상할 때 분홍색의 감정을 느낄 수 있다.

하얀색은 순수, 투명함, 깨끗함 등을 느끼게 하지만 색이 하나도 없는, 모든 걸 다 겪은 후 마음을 비우고 내려놓듯 공허한 마음의 공간을 나타내기도 한다. 꽉 채우고 살아서 비우고 싶을 수도, 마음속에 무언가 공허함이 있어서일 수도 있다.

비워내고 싶은 마음, 쉬고 싶은 마음, 에너지의 결여 혹은 마음의 상태를 이전과 달리 새로이 하듯 여유를 나타내기도 한다. 색을 칠하지 않는 것은 감정을 드러내고 싶지 않은 마음 상태로 직면하고 싶지 않은 모습일 수 있다.

여러 색을 칠한 후 그 위에 하얀색으로 부드럽게 덧칠했다면 관계에서 유연함을 갖고 싶을 때, 또는 갖고 있을 때 나타나기도 한다.

검은색은 억압되고 괴로운 마음 상태를 드러내는 경우가 많다. 오히려 편안함을 느끼게도 하는데 이런 경우 자신을 감추고 싶고 지키고 싶을 때 자기도 모르게 검은색으로 표현하게 된다.

검은색은 모든 빛을 흡수하는 색으로 감정을 드러내고 싶지 않거나 절제가 필요할 때, 의지가 강할 때에도 나타난다. 다양한 활동 후에 그 위에 검은색으로 마무리했다면 감정을 발산하고 스스로 정리하려는 마음 상태를 드러내는 것이다. 지적 성장의 색이기도 해서 아이들에게 검은색이 많이 등장한다.

| 무지개색

　무지개는 언제나 봐도 신기하고 좋은 기운을 줄 것만 같다. 색채 심리에서는 무지개색을 여러 마음이 혼재된 상태로 본다. 즉 눈으로 볼 수 있는 수많은 색 파장이 모두 포함되어 있듯이 그만큼의 여러 복합적인 감정이 섞여 있다고 보는 것이다.

　무지개를 그릴 때 색을 여러 겹 쌓아 칠해 탁하거나 많이 혼합되어 있다면 어떤 이유로 혼란스럽거나 갈등요소가 있는지 살펴봐야 한다. 반면 무지개색이 색마다의 명암이 뚜렷하고 파스텔 톤처럼 부드럽게 표현된다면 사랑이나 행복감, 희로애락의 감정을 다양한 색으로 나타낸 것으로 볼 수 있다.

　새로운 일을 앞두고 희망에 차 있거나, 어떤 목표를 성취하고자 하는 욕구, 새로운 도약에 뜻을 갖는다.

| 유채색

　검은색, 회색, 하얀색을 제외한 나머지 색상을 가진 색깔들을 말하며 '난색'과 '한색'으로 나뉘어진다.

　'난색'은 빨강, 주황, 노랑을 뜻하며 따뜻한 기운을 주는 색들이다. 에너지를 발산하는 것처럼 외부로 향해 있을 때 나타난다.

　'한색'은 파랑, 남색, 보라를 뜻하며 시원한 기운을 주는 색들이다. 차분함이나 진정과 같이 에너지가 내면으로 향해 있을 때 나타난다.

| 무채색

　색이 없는 것과 같이 감정 역시 없는 상태를 뜻한다. 색을 보는 게 힘들 때처럼 감정을 발산하기 어려울 때 나타나기도 한다. 중압감이 있거나 무척 혼재된 감정 상태일 때 오히려 색이 억제된 것처럼 무채색으로 표현된다. 반면 지적 활동에 집중할 때에도 무채색이 등장하기도 한다.

톤, 채도에 따른 해석

　전체적으로 느껴지는 색감의 분위기가 어둡고 탁한 느낌이라면 우울함이나 답답함처럼 내면의 침체된 감정을 겪고 있는지 살펴봐야 한다.

또는 파스텔 톤처럼 하얀색이 섞인 연한 색감일 경우 마음이 편한 상태일 수도 있고, 혹은 에너지 고갈로 경계가 확실한 일들 속에서 휴식을 취하고 싶은 마음 상태일 수 있다.

'배색'은 색과 색의 조합을 뜻한다. 색채 심리로 보면 나와 타인의 관계를 뜻하기도 하고, 현재의 심리상태를 드러내기도 한다.

'유사 배색'은 색상환에서 볼 때 바로 옆에 있는 색의 조합을 말한다. 만약 빨간색이라면 바로 옆에 있는 주황, 노랑을 같이 썼을 때 유사 배색에 속한다. 유사 배색은 나와 비슷한 성향의 사람에게 편안함을 느끼듯 외부와의 환경이 가까운, 조화로운 혹은 조화롭기를 바라는 마음을 나타낸다.

'대비 배색'은 색상환에서 가장 멀리 위치한 색의 조합으로 보색 관계를 뜻한다. 예로 빨강의 보색은 초록 계열이고 노랑의 보색은 보라이다. 대비 배색은 외부와의 사이에 갈등과 같은 감정적인 대립이 있거나 혹은 잘 해결되길 바라는 마음이 나타난다.

'동계 배색'은 동일한 색상 안에서의 배색으로 같은 색상을 톤의 차이를 두고 표현한 것을 말한다. 편안하고 차분한 심리상태를 반영하거나 무기력감, 지루함을 드러내기도 한다.

유사 배색

대비 배색

동계 배색

3. 사례를 통한 해석

아래에는 총 5명의 사례자분들의 그림이 소개되어 있습니다. 사례자분들은 책에 제공된 워크지 중 7일간의 채색으로 마음 상태를 들여다 보았습니다. 자신의 채색으로 현재의 마음 상태를 이해하고자 할 때 아래 내용을 참고하면 해석에 도움이 될 것입니다.

(사례자분들의 인적사항 및 개인정보가 추측될만한 내용은 각색되었음을 알려드립니다.)

| 사례1. 지금은 쉴 때가 아니야.

성미 씨는 30대 여성으로, 개인 사업자를 내고 바쁘게 생활하고 있다. 쉴 때가 아직은 아니라는 생각이 들어 에너지를 많이 쓰고 있는 상태다. 일할 때는 피곤함을 보이지 않으려 노력한다. 집에 있을 때도 가족들에게 마음을 다 보일 순 없다고 생각한다. 자신의 명확한 기준을 세우고 살아가고 있다.

"아침 일찍부터 일정이 있어 급하게 나온 뒤로, 종일 일정을 소화하며 버겁기도 했지만 참여자분들이 적극적이어서 기분이 매우 좋았다. 대체로 만족스러운 하루였다. 내 기분을 남기고 기록하고 싶은 하루다. 색연필이 12색분이라 아쉬웠지만 가벼운 마음으로 편하게 칠하고 싶었다."

마음에서부터 동그랗게 뻗어나가는 빨강, 주황, 노랑의 유사 배색과 분홍, 보라의 따뜻한 색상들에서 기쁨과 만족스러운 감정이 그대로 전해진다.

좀 더 만족스러운 기분 표현을 위해 입꼬리를 웃는 모양으로 추가하고 기분을 중심으로 표현하기 위해 몸의 색을 생략한 것을 보면 1일차의 기분상태는 기분 좋은 상황으로부터 행복한 감정에 흠뻑 젖어 기쁨과 만족스러움, 행복감을 만끽한 상태라고 볼 수 있다.

[유선형처럼 동그란 형태에서 부드러움과 어우러지는 유함을 느낄 수 있다.]

"기분은 매우 좋으나 일주일 동안 혓바늘로 너무 불편했다. 최근 피곤함의 누적으로 어깨도 무겁고 휴식이 간절하다. 색연필이 부드러웠지만 채색을 하는 중에도 어깨의 불편감이 너무 크게 느껴졌다. 검은색은 차분하고 처지는 느낌이 든다. 파란색으로 입의 불편감과 어깨의 뭉침이 잘 표현돼서 마음에 든다."

긴 팔, 긴 바지에 발까지 검은색으로 꼼꼼히 칠해져 있다. 입과 어깨의 피곤함을 파란색으로 표현함으로 강사로서 느끼는 중압감과 언어를 통한 피로함이 색으로 잘 표현되었다.

[옷의 장신구가 추가되어있다면 이유를 들여다보는 것도 필요하다. 특별한 의미를 부여한 것이라면 성 역할에 관한 생각이나 책임감 등의 여부를 생각해 볼 수 있다. 성미 씨는 자신이 입고 있는 옷을 그려 넣었다.]

3일차

"대체로 만족스러운 하루다. 파스텔로 했다면 더 부드러워 좋았겠다는 생각이 든다."

주황, 노랑, 연두, 초록의 유사 색들의 조합으로 편안함과 나뭇잎 외에 둥근 모티브들은 신선함과 발랄함을 느끼게 한다.

[파스텔은 부드럽게 표현하고 싶을 때 적합한 재료다. 촉감을 느끼며 손가락으로 문지르거나 경계를 흩트려놓는 작업은 마음을 이완해주는 효과가 있다.]

4일차

"편안하고 차분한 상태다. 하늘색으로는 하늘하늘 파도가 치는 듯하다가 새하얀 눈으로 변해 차분히 내려앉는 느낌이고, 분홍색은 흰 눈이 쌓인 산에서부터 찬찬히 걷기 좋은 계단을 표현했다. 처음 파도였다가 편안한 눈산으로 변했다. 산, 길을 생각하니 타로의 MOON 카드처럼 가야 할 길 같은, 세상 밖으로 나온 느낌이 든다."

바다는 생명의 근원으로 모성을 상징하기도 하고 엄마의 자궁 안처럼 안정감과 편안함을 나타내기도 한다. 산과 바다와 같은 모티브들도 물을 많이 섞지 않고 뻑뻑하게 표현됐다면 힘이 들거나 척박한 상황임을 뜻할 수 있는데, 성미 씨가 칠한 색에는 부드러움이 느껴진다. 편안하고 차분한 상태와 결부되어 분홍의 길이 기분을 좋게 하는 듯하다.

[산은 의지할 만한 대상 또는 넘어야 할 과제를 뜻하기도 한다.]

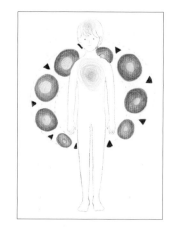

"할 일은 아직 남았지만 그래도 복잡했던 일들이 서서히 완결되어간다. 개운함을 느낀다. 해야 하는 일의 압박은 있지만 조금씩 채워지고 있음을 초록색으로 표현했다. 가슴과 머리의 연두색은 몸 상태도 점점 좋아지고 있고 할 일들이 마무리되어 가는 걸 표현했다."

꼼꼼하고 단단하게 칠한 초록색과 검은색에서 아직은 일에 대한 부담이 전해져오지만 초록색과 연두색에서 편안함과 균형감이 느껴진다. 연한 연두색으로 숨통을 튼 듯 개운함도 느껴진다.

[5일차까지의 그림을 보면 2일차를 제외한 모든 그림에서 몸의 색이 생략되어있다. 성미 씨가 처한 상황들을 놓고 본다면 일과 관련된 주변 환경에 변화가 크고 자신은 그런 외부상태에 민감하게 반응하고 싶지 않은, 영향을 받고 싶지 않은 마음이 표현된 듯하다. 단지 2일차에서 피곤하고 지친 자신을 오롯이 들여다봤다고 할 수 있다.]

"아쉬운 점은 있지만 그래도 1:1 면담이 잘 이루어져서 기분이 좋고 편안하다. 저녁 밤바다에 자유로이 노는 물고기들을 그렸다. 파랑+하늘+보라색으로 바다를 표현한 것이 깊이감이 느껴져 좋다."

신이 난 물고기가 바위 위로 껑충 뛰어오른 모습은 성미 씨가 느끼는 기분 좋음의 마음 상태를 잘 나타낸 듯하다. 압박감이 있던 어떤 일을 해결한 후에 느낄 수 있는 해방감, 파랑과 보라로 깊이감 있게 표현된 바다를 통해 한가득 담겼다.

[물고기와 같은 어떤 대상에 자신을 이입하기도 한다.]

7일차

"긴 연휴 덕분에 피곤했던 몸을 푹 쉴 수 있어 좋았고 즐겁게 보냈다. 풀잎이 부드럽고 편하게 칠해졌다. 연두와 노랑의 느낌은 내년을 새로운 마음으로 준비하듯 새로운 시작을 맞이하는 새 이파리를 표현했다."

1일차에 나타났던 분홍, 보라의 원형이 7일차에 다시 표현됐다. 연두와 노랑의 따뜻함과 행복감의 색이 새롭게 준비하며 기대하는 색으로 나타났다.

성미 씨의 색 조합을 보면 유사 배색이 많고 그라데이션이 눈에 띈다. 대인관계나 사회 구조에서 조화로움을 추구하는 경향이 나타난다. 특징은 몸의 색이 생략되어있고 배경에 공을 들인 느낌이 든다. 에너지를 외부에 많이 사용하고 있고 그만큼 신경을 쓰고 있는 것으로 보인다. 2일차에서 제일 자기 자신을 잘 드러냈다고 볼 수 있는데, 현재 몸상태가 다운되어 있음을 깨닫고 오롯이 자신에게 집중한 시간이었다.

성미 씨는 많은 일정 속에서 편안함을 찾고 싶을 때도 많았던 것을 떠올렸다. 색을 칠하며 점점 마음이 안정되어 감을 얘기했다. 그리고 색채 작업을 통해 무언가를 계속하면서 쉬지 않고 하려는 마음이 이해되는 시간이었다고 한다. 사업자를 낸 후 준비해야 할 것이 많다 보니 생각도 많아졌는데 아직은 쉴 수 없는 현재 상태를 잘 받아들이게 된 듯하다.

보영 씨는 40대 여성으로, 올해 들어 열심히 하는 게 많았다. 쉬는 시간에도 할 일을 찾는 편인데 일주일간의 휴가가 주어져 좀 쉬자는 마음으로 지냈다.

1일차

"짜증이 나는 상황과 약간의 스트레스가 있었다. 색연필이 거친 느낌이 들어 파스넷으로 칠했더니 안정감이 든다. 연두색은 환하고 생기있게 느껴진다. 갈색은 숲속을 걷는 건강한 남자가 떠오른다. 분홍색은 자연에서 생기를 주는 것 같다."

부드러운 촉감의 파스넷으로 스트레스를 풀고 이완감을 갖게 됐다. 몸은 연두색과 청록색으로, 자연에서 생기를 주는 느낌의 분홍색 꽃을 머리에 장식함으로 생기있고 편안한 상태가 되길 바라는 마음을 표현했다.

2일차

"머리가 띵하고 차분한 날이다. 색연필의 질감이 거칠고 힘겹게 느껴진다. 회색은 탁하고 멍한 느낌이다. 연한 하늘색은 뿌연 느낌이 든다. 채색한 걸 보니 감정이 안 느껴지고 에너지를 표현하고 싶지 않아서 얼굴과 발을 다 칠하지는 않았다."

감정을 드러내고 싶지 않을 때 나타나는 검은색과 뿌연 느낌의 연한 하늘색은 자신의 상태나 주변 상황이 모두 가라앉은 느낌을 준다. 감정과 표정이 드러나는 얼굴과 활동 에너지를 느끼게 하는 발의 색을 생략함으로 의욕감이 저하된 상태를 표현했다.

[검은색은 자신의 상태를 드러나지 않게 감춰주는, 그래서 자신을 보호하는 색으로 느껴지기도 한다.]

3일차

"담담하고 평온하다. 오늘 채색은 파스넷으로 부드럽다. 형광 연두색은 환하고 생동감이 느껴진다. 파란색은 차분하고 안정적이다. 전체적으로 시원함이 느껴진다."

밝은 노란색에 가까운 형광 연두색에서 생동감을 느끼듯 2일차에서 다운되어 있던 컨디션을 조금은 회복한 듯하다. 휴식하고 싶고, 마음을 드러내고 싶지 않은 심리를 색이 생략된 얼굴과 몸에서 느낄 수 있다.

4일차

"할 일이 있었는데 끝내서 편안하다. 연두색은 밝고 편안하고 황토색과 함께 자연의 숲을 연상시킨다. 편안함과 생동감을 준다. 그림에서 느껴지는 건 숲에서 자유롭게 뛰어다닐 것 같다."

시원한 색감의 파란색을 사용한 배경에서 일이 끝난 후에 오는 편안함을 느끼게 한다. 생략된 표현들을 통해 아직은 에너지가 저하된 모습이 비춰진다.

[갈색에서 자연이 연상되기도 하고 개인이 겪은 일들에 따라 다양한 해석이 가능하다. 흙내음, 성숙함, 아픔, 상처의 기억 등의 키워드를 가진다.]

"며칠의 휴가를 앞두고 마음이 편안하고 약간은 기대감에 가슴이 뛴다. 파스넷의 부드러움과 색연필의 적절한 강도가 좋게 느껴진다. 아쿠아색은 부드럽다. 연두색, 노란색은 따뜻하고 빨간색에서 조화로움이 느껴진다. 연두색은 활기가 느껴지고, 청록은 변화, 금색과 은색으로 반짝임을 표현했다. 활동성과 쾌활함을 나타내고 싶어 머리 스타일과 구두를 추가해 그렸다."

제일 컨디션이 회복된 날로 색연필과 파스넷의 사용감도 만족스러움이 나타난다. 가운데 아쿠아색의 둥근 형태를 통해 중심에서 은은히 빛을 발하는 평온한 마음 상태를 나타내고 있다.

몸에서도 힘있게 칠한 색들과 발끝까지 색을 칠함으로 에너지를 느낄 수 있고, 머리 스타일과 구두를 추가함으로 휴가에 대한 기대감이 한껏 드러나 있다.

"즐겁고 조금은 정신이 없는 날이다. 수채 색연필을 사용해 편안함을 느꼈다. 연두색이 청량한 느낌과 따뜻함을 줘서 마음에 든다. 답답하게 느껴질 것 같아 물고기를 채색하지 않았다."

자신에게 집중하고 있는 듯하다. 색의 조합을 보면, 5일차의 편안함과 기대감의 색들이 6일차에도 등장하고 있다. 편안함과 조화로움을 느끼게 하지만 물고기를 통해 자신은 마음을 이완하고 싶은 상태가 드러나 있다.

7일차

"휴가 기간이라 편안하고 좋다. 파란색의 수채 색연필을 물로 칠했을 때 번지는 느낌이 신비로웠다. 파란 계열의 색이 시원하고 초현실적인 느낌을 줘서 좋다."

가운데 원형을 조화로움을 느끼게 하는 은색과 보라색으로 칠하고, 시원하고 신비로운 파란색 물 위로 생동감과 중심을 느끼게 하는 연두색과 초록색의 잎들이 안정감 있게 떠 있는 느낌이 든다. 일에 치이고 잘하고 싶은 마음에 에너지를 많이 쓰고 있는 상태에서 오랜만에 만난 휴식은 보영 씨에게 생동감과 편안함을 제공한 듯하다.

보영 씨의 그림에서는 주로 난색과 한색의 중간지점에 색들이 분포되어 있어 휴식을 취하고 싶은 마음이 잘 드러나 있고, 주로 연두색과 파란색 계열의 배색으로 회복하고 생기를 불어넣은 색으로 쓰였다. 휴식을 취하면서도 노란색이 많이 섞인 연두색을 통해 사람들과의 관계를 유지하고 생기를 가지려는 마음을 느끼게 한다. 내면의 조화로움을 추구하고 있는 상태라고 볼 수 있다.

보영 씨는 스트레스로 여겨진 많은 에너지를 이완시키고 회복하는 과정에 있으며, 뜨거운 느낌이 들지 않는 한색에서 해방감과 시원함을 느꼈다. 현재는 내면을 차분히 하고 돌보고 싶은 마음으로, 활동 에너지보다는 휴식하고자 하는 마음이 많이 드러나 있는 상태이다.

소라 씨는 20대 여성으로, 현재 해외에서 살고 있고 잠깐 한국에 와서 2주 격리(코로나19 방역지침) 중에 그림을 그렸다.

1일차

"날씨도 좋고 불편함 없이 평화롭다. 배경에 점이 있는 워크지는 불안해서 사람만 있는 워크지를 선택했다. 색연필로 칠했는데 생각보다 뻑뻑한 느낌에 질감이 많이 느껴졌다. 검은색은 차분함, 초록색은 편안함, 파란색은 편리함이 느껴진다."

자신이 자주 즐겨입는 옷을 생각하며 그렸고, 검은색에서 차분함을 느낀다고 했다. 귀와 팔에 액세서리도 있고, 주변색은 초록과 노랑이 섞인 연두 계열로 소라 씨의 평화로운 기분과 맞닿아있음을 느낄 수 있다.

색연필은 섬세하고 꼼꼼하게 칠하고 싶을 때 적절한 도구다. 불안함이 내면에 있지만 지금의 마음 상태는 편안해 보인다. 그럴 때 색연필 도구는 이완감을 주지 못하기 때문에 평소에 좋아하는 검은색과 마음의 차분함을 주는 파란색으로 자신을 표현함으로 불안함의 기분을 전환하고자 했다.

2일차

"어제 잠을 많이 못 자서 피곤하지만 기분은 나쁘지 않다. 색연필은 여전히 뻑뻑한 느낌이 든다. 오늘은 파란색, 보라색이 춥게 느껴진다. 머리카락을 칠한 베이지색은 최소한의 따뜻함을 준다. 옷은 추위를 표현하는데 굳이 필요하지 않아 생략했다."

얼굴부터 발까지 온몸을 감싸고 있는 보라색은 빨강 계열이 섞인 색연필로 칠했다. 소라 씨는 보라색에서 따뜻함과 차가움의 경계가 느껴진다고 했다. 머리 위에 초록 잎이 눈에 띄는데, 머리 위는 차크라에서 영적인 연결을 의미하기도 한다. 소라 씨의 그림으로 본다면 주변의 영향으로 몸과 마음이 얼어붙은 것처럼 차가운 느낌에 사로잡혀 있지만 이성적으로 심신의 생기를 넣어줄 에너지를 갖고자 노력한 듯 보인다.

[둥그런 형태가 반복적으로 나타날 때는 주변과 융화되거나 유한 마음을 갖고자 하는 상태 또는 그러한 상태일 수 있다.]

3일차

"딱히 이렇다 할 기분이 없는 무난한 느낌이다. 오늘은 볼펜으로 했는데 컨트롤은 쉬웠지만 힘이 많이 들어갔다. 간결해서 좋다. 검은색은 차분하고 심플한 느낌이다. 선으로 충분한 느낌이라 채색을 생략했다."

소라 씨는 색을 배제함으로 복잡한 생각을 하기 싫은 마음을 표현했다. 자신은 감정과 생각을 억제하고 드러내고 싶지 않은 마음이지만 정작 주변 상황은 다양한 패턴만큼 여러 일들이 일어나고 있고 격리중인 자신이 움직이지 못하는 상태를 손과 발의 활동 에너지가 뭉쳐있는 듯 동그란 형태로 가득 그려 표현했다.

[무채색의 표현은 감정을 드러내고 싶지 않은 상태를 나타낸다. 무기력하거나 기분이 저하된 상태 혹은 그러한 상태를 유지해 에너지를 발산하고 싶지 않은 마음일 수 있다.]

4일차

"따뜻하고 포근한 날씨가 너무 좋다. 색연필의 느낌은 익숙해지고 있지만 여전히 뻑뻑하다. 분홍색에서 생기와 포근함이 느껴진다. 청록에서는 생기, 노란색에서는 밝음이 느껴진다."

소라 씨는 날씨에서 따뜻함과 생기, 밝음을 온전히 느낀 날이다. 색이 사람을 감싸고 있는 느낌을 주고 싶다고 했다. 그만큼 따뜻함과 포근함이 자신을 감싸주는 상태가 좋았다는 의미일 것이다. 사람은 채색이 되어있지 않은 것을 보면 격리 기간 동안의 에너지를 쓸 수 없는 상태가 드러나 있는 듯하다.

"살짝 피곤하다. 공기가 좋지 않아 신경이 쓰인다. 색연필은 익숙해졌다. 파란색은 우울한 느낌을 준다. 보라색은 분위기 있고 미스테리한 느낌이 들어 좋다. 전체적으로 마녀, 마법과 같은 인상이 느껴지고 예민함, 꾸러기 같은 것도 느껴진다."

사람 형태 주변에 뾰족한 선을 그려 넣었다. 이것은 앞서 공기에 관한 얘기를 한 것과 연결되는데 몸에 닿는 먼지가 가득한 공기의 느낌을 그대로 전달하고 있다. 우울한 기분의 파란색과 미스테리한 느낌의 보라색이 온몸에 칠해져 있다. 에너지가 내면으로 향하는 한색 계열로 밖으로 분출되는 에너지를 느끼기 어렵다. 반면 표정에서는 익살스러움이 느껴진다. 상대에게 비치는 표정의 생기를 넣음으로 저하되는 기분을 전환하고자 한 느낌을 들게 한다.

"오늘 기분은 느긋하다. 전체적으로 가을 하늘이 느껴지고 갈색, 노랑, 빨강에서 가을이 떠오른다. 갈색은 차분해서 좋다. 가을을 제일 잘 느끼게 해주는 색이다."

소라 씨의 그림 중에서 빨강 계열이 많이 보이고 중간에 동그란 형태에는 주황색을 칠했다. 빨강, 주황, 노랑 계열의 유사 배색으로 어우러져 있고, 소라 씨에게 청량감을 준 파란색으로 주변을 칠해 심신의 상태가 느긋하고 편안한 느낌을 주는 그림이다.

7일차

"오늘은 기분이 즐겁다. 밤하늘을 검정으로 칠했고, 파란색은 시원하다. 보라색은 불분명한 느낌을 준다. 노란색의 물고기는 친구를 표현했다."

소라 씨는 물고기에게 포인트를 주고 싶다고 했다. 검정과 대비되는 노란색의 물고기가 눈에 들어온다. 친구와 소라 씨를 표현한 듯한 물고기는 동그란 원 밖으로 나갈 채비를 하는 듯하다. 밖의 상황은 불분명하기도 하고 지금의 기분을 환기해줄 시원함도 있다. 이제 며칠 후면 격리가 해제되고 자유로운 활동을 할 수 있다.

[외부환경의 난색과 한색의 대비는 어떤 갈등이나 조절이 필요한 상태일 수도 있고, 자신의 마음의 균형감을 유지하고자 하는 상태일 수 있다.]

소라 씨는 코로나19로 인해 해외에서도 고립된 생활을 오래 하다 보니 이제는 몸과 마음의 컨디션이 떨어지고 있다고 했다. 색연필 한 가지만으로 채색에 제한은 있었지만 솔직한 자신의 감정을 그림에 표현했다. 평소에 한색 계통을 선호하는 취향이 있었고 그래서 검은색, 파란색 계열에서 시원함, 편안함, 신비로움, 간결함 등의 느낌을 드러냈다. 전체적으로 에너지는 다운되어 있음에도 기분 상태는 느긋하고 무난하다고 표현했다. 환경에 영향을 받기도 하고, 영향을 받고 싶지 않아 색을 배제한 채 기분을 나타낸 날도 있었다. 생기와 편안함을 주는 초록색은 소라 씨에게 긍정의 의미로 받아들여지는 듯하다. 에너지를 끌어올리고 기분을 고양하고 싶을 때는 초록색의 기운으로, 파랑과 노랑의 색으로 편안함을 취하다 보면 어느새 따뜻한 난색 계열의 에너지가 찾아오지 않을까 싶다.

민지 씨는 IT 업계에 종사하는 30대 여성 직장인으로, 피곤과 무기력, 만성 신체 질환을 호소하였다. 그녀는 채색 도구 중 색연필만으로 채색했다.

1일차

"주말의 마지막 날이라 무기력과 공허함으로 가만히 있고 싶은 날이다. 색연필을 사용했고 불편한 느낌이 든다."

파랑, 보라의 한색 주변을 노란색으로 감싸며 따듯한 기운을 주려고 했다. 땅을 딛고 있는 느낌은 파랑, 보라로 색을 칠했다. 공허함과 텅 빈 마음을 검은색 몸으로 표현했고, 배경에 가득 칠한 보라색과 함께 땅을 표현한 보라색이 눈에 띈다. 파랑과 보라, 파랑과 노랑의 조합으로 주변 환경에서 느끼는 스트레스를 마음의 균형감으로 조절하려고 하는 마음이 크다.

[섬세하게 꼼꼼히 칠하고 싶을 때 만족감을 얻을 수 있는 채색 도구는 색연필이다. 민지 씨는 무기력과 공허함의 마음 때문에 색연필에서 만족감보다는 부자연스러움, 매끄럽지 못함을 느꼈다.]

[안정감을 취하고 싶을 때 발아래에 땅이나 선을 그려 넣기도 한다.]

2일차

"기분이 좋지 않다. 답답하고 화가 많이 난다. 빨간색이 나의 마음을 잘 나타내고 있다고 느껴진다. 화가 많이 나지만 화를 내는 것은 부끄럽다."

얼굴은 갈색으로 칠해 보고 싶지 않은 부끄러운 마음을 표현했다. 색연필로 에너지를 분출하듯 빨간색으로 불꽃을 그려 넣었다. 화를 참은 만큼 갈등이 폭발한 느낌이 든다.

[파란색의 몸과 빨간색의 배경으로 대비되는 그림이다. 파랑의 내면과 빨강의 외부 환경과의 어떤 갈등이나 조화롭지 않은 상태임을 시사한다.]

3일차

"전반적으로 나쁘지 않은 날이다. 피곤함이 깔려있어서 기분이 좋았다가 무기력해지다가 반복되는 날이다. 얼굴은 어떻게 색칠해야 할지 모르겠어서 생략했다."

파랑의 우울과 노랑, 분홍의 행복한 기분이 공존하는 모습을 표현했다. 노랑과 분홍의 난색은 민지 씨에게 밝은 기운을 느끼게 한다. 몸과 주변 환경이 구분되지 않고 이어져 칠한 것이 인상적이다. 주변 환경에 영향을 온몸으로 그대로 받는 느낌이 든다. 얼굴만 색이 칠해져 있지 않음으로 표정이 드러나는 얼굴에서 감정이 배제된, 드러내고 싶지 않은 마음이 느껴진다.

[생략이나 추가된 색, 모티브 등은 나름의 의미를 갖는다. 자신에게 크게 영향을 주고 있거나 의식하고 있는 것이 있을 수 있다.]

[경계가 구분되지 않게 색을 칠할 때는 경계의 안과 밖이 서로 영향을 받는 것으로 해석할 수 있다.]

4일차

"신나는 일로 기분이 좋은 날이다. 색연필의 느낌이 부드러웠고 좋았다. 초록색에서 오랜만에 만난 친구들이 떠올랐다. 몸, 얼굴, 머리는 어떻게 색칠해야 할지 모르겠다."

동그란 형태의 난색 계열의 색을 칠함으로 기분 좋음을 느끼게 한다. 주변의 영향으로 기분이 좋은 날이었지만 한편으로 자신은 스스로 차분하게 하며 조용히 마음을 다스리고 있음을 표현하였다. 4일차부터 안정감을 필요로 하는 땅 표현이 사라졌다.

[주황, 노랑, 초록과 같이 유사 색들의 배색은 조화와 부드러움을 느끼게 하는 긍정적인 상태를 반영한다.]

[몸은 색을 생략함으로 감정을 드러내고 싶지 않은, 직면하고 싶지 않은 마음 상태를 나타내지만, 민지 씨에게는 에너지가 다운되어 있음을 느끼게 한다.]

"조용한 보통의 하루다. 가족들을 오랜만에 보게 돼 설레는 마음이 조금 있다. 색연필이 부드러웠지만 조금 거칠게 느껴지는 부분도 있다. 전체적으로 채색한 것에서 몸 주변이 차갑게 느껴지고 얼굴은 어떻게 칠해야 할지 몰라서 어렵다."

주변에서 느껴지는 색들은 부드럽고 따뜻하다. 반면 몸에서 느껴지는 파란색은 다소 차갑고 마음을 다스리듯 차분함이 느껴진다.

배경색으로 가득 칠한 노란색을 통해 오랜만에 만나는 가족을 향한 따뜻함과 안정감이 느껴진다.

[한색 계열(파랑, 남색, 보라)에서는 활동 에너지를 느끼기 어렵다.]

[지면을 가득 칠하거나 필압이 강하게 표현된다면 해석에 따라 스트레스의 해소, 분출, 그만큼의 에너지를 반영한다.]

"차분한 날이다. 색연필은 따분함이 느껴진다. 파란색은 지금의 내 기분으로 차분한 상태다. 전체적으로 공허함이 느껴진다. 물고기는 마땅한 색이 생각나지 않는다. 다 부자연스럽게 느껴진다."

파랑, 노랑, 초록의 색과 물고기의 색이 생략된 그림으로 파란색을 가득 칠함으로 자신의 기분 상태를 표현했다. 파랑+노랑=초록의 마음처럼 자신을 조절하고 균형감을 가지려 노력하고 있음을 나타내고 있다.

[물고기와 같은 대상에게 자신을 이입하기도 한다. 민지 씨의 경우 사람 그림에서 지속적으로 감정을 드러내지 않거나 회피해온 모습이 물고기에 반영되었다고 보여진다.]

7일차

"고요하다. 나쁘지도 좋지도 않다. 고요하고 조용한 연못을 표현했고 그 안에서 평화롭게 살아가는 물고기들이 떠올랐다. 빨강은 강렬함, 초록은 푸릇함, 검정은 차분함, 노랑은 밝음, 파랑은 차분하고 고요함이 느껴진다."

고요히 흐르는 물결을 따라 물고기들이 노닐고 있는 듯하다. 2일차에서 보여졌던 분노감의 빨간색은 나뭇잎에 존재를 부각하는 강렬함으로 남겨졌다.

물고기들이 가운데 원을 중심으로 모여들고 있는 느낌이 든다. 마음의 원형으로 가까이 가고자 하는, 마음을 통합하고자 하는 민지 씨의 의지를 엿볼 수 있다.

민지 씨는 IT 업계에서 10년 이상 일했고 피곤과 무기력, 만성 신체 질환을 호소하였다.

차분한 감정이 드는 파란색에 마음이 많이 간다고 했다. 안정감을 갖고자 하는 마음이 파란색, 보라색으로 표현됐다. 회차마다 빠지지 않고 등장한 파란색은 민지 씨에게 마음의 안정과 휴식을 제공한 듯하다.

무기력을 호소하던 1, 2, 3일차에는 보라색으로 많이 채색했다. 복잡한 마음과 우울감을 보라색으로 표출함으로 무의식적인 회복감과 감정의 해소를 경험하고자 했다.

4일차부터 노랑, 초록, 파랑이 주를 이루는데, 피곤을 회복하고 기분을 안정시키는 중용의 색들로 유사 배색을 통한 조화로움을 추구하였다.

주로 색연필로 강하게 또는 꼼꼼하게 지면을 모두 사용한 것이 민지 씨의 그림에서 특징으로 보여진다. 스트레스를 표출하고 해소하고픈 마음이 많이 드러났다. 마지막 회차의 그림에서 배경색이 많이 빠지고 공간의 여유가 있게 칠한 점을 보면 지면을 가득 채웠던 마음의 감정들이 점점 빠져나와 해소된 듯하다.

전체적으로 자신이 겪는 감정들이 주변 상황이나 대인관계와 얽혀 있었고 그래서 배경에 에너지가 많이 표출되었다.

20대 여성인 민주 씨는 공황장애와 우울증을 겪고 있다. 그녀는 작년부터 지속된 지인의 괴롭힘으로 스트레스가 심한 상태였다. 주로 막막함, 불안, 긴장, 초조함 등을 느끼며 심리적으로 불안정한 상태로 지내왔다.

1일차

불안정한 심리를 그림으로 나타내고 있다. 검정, 회색, 흰색으로 사람을 표현했는데 실수로 칠해진 주황색 마커 덕분에 차가운 느낌보다는 그림에서 따뜻함이 느껴진다고 했다.

[주변 환경 및 대인관계를 나타내는 배경에서는 자신인 사람 그림에 비해 상대적으로 힘이 느껴지는 주황색 마커를 사용했다.]

[흰색, 검정과 같은 무채색의 표현은 마음을 드러내고 싶지 않을 때 또는 너무 복잡한 마음상태여서 감정적인 발산을 하기 어려울 때 나타나기도 한다.]

[마커나 사인펜은 현재의 심리상태를 확실히 강조하거나 반영하고자 할 때 나타난다.]

2일차

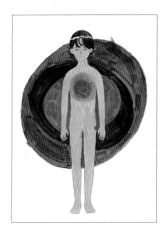

빨강, 파랑의 외부 환경을 통해 심신을 회복하고, 자신의 우울한 기분을 해소하고자 했다. 수채화 물감을 사용함으로 긴장된 자신의 상태를 이완하고 싶은 마음이 비쳐있다.

3일차

　꼼꼼히 칠한 색연필로 긴장하고 예민한 상태임을 보여주었다. 막막함, 답답함을 검은색으로 표현했다. 주변에 영향을 많이 받고 있지만 살구색으로 몸의 경계선을 나타냄으로 주변 환경 혹은 상황에서 구분되고 싶은 마음이 표현되었다.

　[색연필은 꼼꼼하게 칠하며 집중하고 싶을 때, 예민한 심리상태일 때를 반영해준다.]

　[거친 터치의 그림은 긴장이나 초조한 심리와 관련이 있으며 배경의 색을 거칠게 표현했을 때는 주변 환경을 향한 불편한 심리가 반영되기도 한다.]

4일차

　거친 느낌의 파스텔을 손가락으로 문지르며 스트레스를 해소했다고 한다. 그림에서는 아무것도 없는 듯한 텅 빈 감정을 느꼈기 때문에 붉은색의 따뜻함이 필요하다고 했다. 외롭고 괴로운 마음을 검은색의 심장으로 표현했다.

　[촉감 재료인 파스텔을 손으로 문지름으로 마음이 풀어지는 이완 효과를 갖는다.]

가만히 있기 어려울 정도의 괴로운 마음을 강한 검은색으로 거칠게 표현하며 드러냈다. 자신에게 필요한 에너지와 안정감을 주변에서 채우고 싶어하는 마음이 느껴진다.

[빨강, 파랑의 주변 색은 민주 씨에게 따뜻함, 응원을 주는 외부 환경이다.]

민주 씨의 그림 중 노란색이 처음 등장했다. 원 안에 얇게 칠해진 노란색은 파란색과 섞여 초록색 빛이 감돌고 있다. 동그란 원 주변에 노란빛을 표현함으로 외부 환경과 구분되는 지점을 나타내고 있다. 지금도 여전히 고통스럽지만 자신의 주변을 감싸고 있는 노란색과 시원함을 주는 파란색으로 안정감을 취하고자 하는 마음이 느껴진다.

[파랑 + 노랑 = 초록, 초록은 안정과 균형감을 얻고 싶은 마음이다.]

7일차

　　전체적인 그림에서 평온함이 느껴진다고 했다. 최악인 기분 상태를 남색으로 가득 칠함으로 기분을 전환할 수 있었다. 지속적으로 등장했던 검은색이 마지막 그림에서는 나타나지 않은 것이 특징이다.

　　[민주 씨가 느끼는 검은색은 외롭고, 답답하고, 괴로운 마음이었을 것이다.]

　　[검정의 감정들을 색으로 표출하고 표현하는 행위를 통해 불편한 감정을 해소하게 된다.]

　　공황장애와 우울증 진단을 받은 민주 씨는 최근 1년여간 지속된 지인의 괴롭힘으로 스트레스가 매우 컸다. 불안정한 마음 상태로 인해 자신을 스스로 해칠지도 모른다는 두려움을 갖고 있었다.

　　현재 상태를 더 힘들게 하는 것은 지속적인 괴롭힘으로 인해 다른 사람을 만나는 것조차 꺼리게 되는 상황이 반복되는 것이다.

　　전체적으로 그림에서는 쉬고 싶고 안정을 취하고 싶은 마음이 잘 드러났다고 보여진다. 자신 혹은 자신이 처한 상황들은 검은색과 같이 두렵고 어둡고 막막한 상태이지만 주변에서 느낄 수 있는 주황색, 빨간색, 파란색, 노란색처럼 자신을 지탱해주는 가족과 지인들의 자원을 통해 안정감을 갖고자 하는 마음이 그림 곳곳에 묻어나 있다.

　　민주 씨는 자신의 감정에 대해 알게 돼서 큰 도움이 되었다고 했다. 감정을 색으로 표현함으로써 마음에 답답했던 것들이 해소되었다. 가족과 주위 사람들의 힘으로 병원도 열심히 다니고, 약도 잘 복용할 것이며, 햇빛을 자주 �:ㅟㄹ 것이라고 말했다.

Part 3

나의 마음은
무슨 색일까요?

시작하기에 앞서

　색에는 두 가지 특성이 포함되어 있습니다. 하나는 누구나 '빨강'하면 태양을 떠올리듯 보편적이고 일반적으로 쓰이는 색이 있고, 다른 하나는 저처럼 '빨강'에서 엄마가 떠오르듯 개인적이고 독특하게 쓰이는 색입니다. 후자의 경우 자신의 주관적인 경험과 기억 속에서 드러나는 색입니다. 이 색이 마음과 어떻게 연결되는지 이해를 돕고자 저의 주관적인 색에 대한 인상을 경험에 비춰 풀어냈습니다.

　더불어 글 말미에 있는 그림들은 워크지에 채색 작업을 하기 전에 거치는 워밍업 단계입니다. 글 속에서 묻어나온 각 색에 대한 인상이나 느낌을 색을 칠해보며 체감해 보시길 바랍니다.

1. 색과 마음, 이해하기
엄마의 빨강

2006년 푸릇한 봄의 계절이 지나 꽃이 피던 시기에 아빠는 힘겨운 날들을 지내고 끝내 돌아가셨다. 현재 우리 가족은 아빠의 빈자리를 마음속에 내어준 채 15년의 세월을 지내오고 있다.

15년이라는 세월 동안 엄마는 어떤 삶을 살아왔을까… 딸로서는 짐작이 가지 않는다. 내가 봐온 엄마는 자식들이 걱정할까 봐 마음을 완전히 드러낸 적이 없다. 그렇게 무너지는 마음을 보이지 않으려 애썼다.

어릴 때 내 기억 속의 엄마는 강원도 시골집 부뚜막 앞에서 빨래를 하거나 큰 고무대야에 김치를 담그고, 때가 되면 밥을 차려주었다. 그 어린 시절, 강원도 촌 동네에서 살던 기억은 나에게 든든한 마음의 안식처다. 하지만 나에게 안식처가 되는 시골살이가 엄마에게는 고달픈 일상이었을지 모른다. 어느덧 내가 결혼해 아이를 키워보니 그 살림살이며, 고달픔이 엄마의 역할을 해내느라 부단히 애쓴 노력의 결실임을 깨달았다.

그럼에도 삶의 풍파를 견딘 엄마는 전혀 억척스럽지 않고 들꽃같이 순하고 여린 마음을 가졌다. 내가 느끼기에 엄마는 아빠가 돌아가신 후에 다른 사람이 됐다. 외향적이고 사교적으로 변했는데 한번은 달라진 모습에 대해 내가 물었다. 그러자 엄마는 이렇게 답했다. "먹고 살려면 사람들에게 친절해야지. 부단히 노력한 결과야." 그런 노력 덕분인지 순하고 여리기만 했던 엄마에게 전에 없던 강하고 뚜렷한 무언가가 생겼다. 엄마는 장미꽃처럼 충분히 예쁘지만, 자신을 보호할 뾰족함을 갖출만큼 단단해졌다.

엄마를 닮은 장미꽃을 떠올리면 가장 먼저 빨간색이 연상된다. 요즘 꽃 시장에 나와 있는 장미꽃에는 다양한 색이 가득하지만 빨간색만큼 눈에 띄는 색이 없다. 빨강은 여러 색 중에서도 가장 맨 앞에 자리했고 어느 색과 비교해도 강렬하다. 그래서 빨강을 좋아하는 사람들도 강한 원색에 끌리거나 혹은 좀 더 부드러운 분홍에 가까운 빨강에 끌리는 것처럼 호불호가 갈린다. 성격이 세고 자기주장이 뚜렷한 사람을 보면 빨강이 느껴지기도 한다. 또는 뜨거운 태양 빛처럼 에너지를 강하게 흡수할 때도 빨강이 떠오를 수 있다. 반면 긴장 상태에 놓여있거나 휴식이 필요할 때는 강렬한 색이 불편하게 느껴질 수 있다.

어느 날 심신이 지친 내담자에게서 빨강으로 표현된 내면의 에너지를 발견한 적이 있다. 고등학생이던 그는 상담실에 문을 열고 들어올 때부터 어깨가 축 처져있었고 많이 지쳐 보였다. 목소리에 힘은 없고 눈길도 바닥을 향해 있었다. 그런 그가 나무 그림을 그리고 색을 칠했다. 파스텔 톤의 나무 기둥에 비해 필압은 약했지만 잎을 빨강, 주황, 노랑으로 꼼꼼하게 칠했다. 유독 눈에 띈 빨간색의 잎들은 자신의 목표를 성취하고자 하는 그의 에너지를 느끼

게 했다. 비록 현재는 지쳐있고 자신감도 부족하지만, 빨간색 잎으로 드러난 에너지는 그에게 희망이었고 앞으로 펼쳐질 미래에 대한 기대를 품게 해주었다.

이처럼 우리의 마음에서 빨강이 끌릴 때가 있다. 에너지가 필요하거나 기운을 내야 할 때, 열정적으로 일을 해야 할 때, 스트레스나 불안에서 해방감을 느끼고 싶을 때 빨강의 힘을 필요로 한다.

엄마에게 빨강이 느껴질 때는 언제였을까. 가만히 생각해보니 아빠가 돌아가신 후 갖게 된 첫 직장에서 영업 일을 꿋꿋하게 해내실 때, 골프를 접한 후 내 평생 이렇게 재미를 갖고 해본 적이 없다며 골프장을 열심히 다니실 때, 딸과의 수다에서 "내가 뭐가 못났어, 잘났지!" 하는 당당한 말투에서 빨강을 느낀다. 그럴 때의 엄마는 생기가 있고 에너지가 넘친다.

엄마에게 이제껏 마음에 담아둔 편지를 보내고 싶다.

"엄마. 이제껏 과부 소리 들으며 살았지.
혼자의 몸으로 딸내미, 아들내미 키우는거 정말 쉽지 않은 일인데 엄마는 해냈어.
그것만으로도 자부심을 갖기를, 용기를 갖기 바래."

빨간색 계열로 색을 칠해봅시다.

| 떠오르는 기억이나 느낌을 글로 적어보세요.

1. 색과 마음, 이해하기
나를 드러내는 주황

작년처럼 올겨울에도 눈이 올까 내심 기대했는데 12월에 접어들자 눈이 내려 제법 소복이 쌓였다. 그런데 점점 눈앞이 보이지 않을 정도로 눈이 내렸고 순식간에 발목 정도로 올라올 만큼 쌓였다. 엄마와 함께 뮤지컬인 「빌리 엘리어트」를 보러 가기로 한 날이라 마음이 들떠 다급해졌다. 창밖을 보며 갈 수 있을지 애가 탔다. 드디어 엄마가 왔고 우리는 공연장으로 출발했다. 난리통을 겪은 것처럼 혼이 빠진 채 겨우 시간 안에 도착했다. 이미 많은 사람이 모여, 입장을 기다리고 있었다.

「빌리 엘리어트」는 이미 영화로 접했지만 미국 브로드웨이에서 뮤지컬로 큰 성공을 한 작품이기 때문에 영화와 어떤 차이가 있을지, 영화로 느꼈던 그 감동을 다시 느낄 수 있을까 여러 가지 생각을 하며 공연이 시작되길 기다렸다.

영화 「빌리 엘리어트」에는 인상적인 장면이 많지만, 가장 기억에 남는 장면은 빌리와 친구 마이클의 신나는 탭댄스 장면이었다. 마이클은 빌리에게 치마를 건네며 입어보라고 한다. 그리고 이렇게 말한다. "여자 옷을 입는 게 무슨 문제가 돼?" 그들이 온몸으로 자유롭게 추는 탭댄스를 보며 나에게도 벅차오름이 느껴졌다. 그래, 무슨 문제가 될까. 아무 문제가 아니지.

보수적인 탄광촌에서 태어나 난생처음 접한 발레에 푹 빠진 빌리의 모습에는 춤을 향한 열정과 자유로움을 향한 열망이 꿈틀댄다. 극에서의 친구 마이클은 빌리보다 더 대범하다. 치마를 입는 것도 자신을 내보이는 것에 거리낌이 없다. 순수하고 맑다. 그런 그들이 추는 탭댄스에는 표현의 즐거움이 가득했다. 기성세대들에게 보란 듯이 자유롭게 춤추는 그들의 모습은 모든 극을 통틀어 제일 인상 깊었던 장면이라고 꼽을 수 있다.

어린 빌리는 어려운 현실의 난관을 극복하며 자신이 정말 원하는 것을 향해 한 발짝 나아갔는데, 나이를 마흔이나 먹은 나는 현실이라는 벽에 부딪혀 내가 정말 하고 싶은 것보다는 해야 하는 일들에 더욱 집중하기 일쑤다. 수업에서 만난 혜진 씨도 아이들을 돌보고 남편의 안위를 걱정하느라 마음의 짐이 가득했다. 그녀의 첫 작업물에서는 나타나지 않았던 주황색이 가족의 색으로 드러났는데 동그라미, 세모, 네모의 모티브에 주황을 칠했다. 엄마의 역할, 아내의 역할로 분주한 삶 속에는 여러 모양으로 숨 쉬고 있는 자신이 있음을 드러내었다. 눈물을 꾹꾹 참으며 그림에 대해 설명하던 혜진 씨는 결국엔 울음을 터뜨리며 억누르고 있던 감정을 토해냈다. 자신을 드러내기 위해서는 먼저 마음을 추슬러야 함을 깨닫고 아이들과 가족이 우선이 아닌 나를 돌보는 것부터 시작하기로 다짐했다.

또 다른 참가자인 수정 씨는 겉으로 보이는 것은 검은색이지만 속으로 느끼는 자신은 주황색이라고 했다. 주황색 같은 내 모습이 있는데 겉으로 드러내지 못함을 얘기했다. 두 분의 이야기를 들으며 감정을 숨긴 채 내면의 자신을 표현하고 싶은 욕구 앞에서 얼마나 많은 답답함을 느꼈을지, 슬며시 온전한 자신의 모습은 어떤 것일지 생각하게 했다.

빌리는 발레를 통해 자신을 드러냈다. 그는 춤을 추며 자유로움과 즐거움을 느꼈다. 빌리와 마이클처럼 자신을 표현하고 보여주는 색은 주황색이다. 밝고 활발한, 재미있는, 즐거움 외에도 주황색의 의미는 다양하게 나타난다. 검은색이 섞인 주황색(갈색)처럼 채도가 떨어질수록 자연을 떠올리는 경우가 많다. 반면 상처나 성숙을 반영하기도 한다.

주황색 계열로 색을 칠해봅시다.

| 떠오르는 기억이나 느낌을 글로 적어보세요.

■ 마음의 컬러를 찾으니 마음의 평화가 옵니다

1. 색과 마음, 이해하기
새로운 희망을 품는 노랑

만물이 겨울잠에서 깨어나는 시기, 야생화 중에는 노란색의 예쁜 꽃을 피우는 복수초가 있다. 재미있는 것은 복수초의 꽃말이다. '영원한 행복'과 '슬픈 추억'이라고 한다. 뜻이 극명하게 갈리니 마음이 가는 대로 하나를 고르면 될 것 같은데, 어쩐지 아빠를 떠올리니 두 꽃말의 의미가 다른 것 같지는 않다. 따뜻한 노란색은 다정하고 유머러스했던 아빠와 닮았다. 그 모습이 그리워서 좋은 기억들만 고스란히 남았다. 행복했던 기억들은 영원히 마음속에 남았지만, 이제는 기억 속의 아빠와 함께하지 못한다는 사실 때문에 슬프기도 하다. 복수초는 하얀 눈 위로 머리를 살짝 내밀어 봄을 알린다고 한다. 혹한을 견딘 꽃 한 송이 덕분에 우리는 봄의 신호를 자연스럽게 받아들인다. 봄은 다시 시작한다는 점에서 노란색의 희망과 닮았다.

주로 흰색이나 연한 노란색을 띄는 꽃은 밤에 피는 경우가 많다고 한다. 달빛에 비친 꽃의 색이 하얀색 혹은 엷은 노란색일 때 꽃가루받이를 하는 야행성 동물인 나방을 쉽게 유인할 수 있기 때문이다. 새삼 자연의 이치가 참 놀랍다. 배경이 검은색일 때 눈에 잘 띄는 색은 하얀색과 노란색이다. 위험을 알리는 표지판에서 볼 수 있고 깜깜한 밤길을 비추는 가로등을 봐도 그렇다. 색채 심리에서는 까만색과 노란색을 함께 배치함으로 강한 대비를 이룰 때 무언가의 결단의 때를 의미하기도 한다. 그 예가 색채 심리 연구가인 스에나가 타미오가 쓴『색채심리』에 잘 드러나 있다.

스에나가에게 다가와 말을 건 한 여성은 검은색 치마 위에 노란색 상의를 입고 있었다. 그는 그녀의 고민을 들으며 노란색은 결단의 때와 관계가 있다고 했고 그녀는 그의 한마디에 눈시울을 붉히며 자신이 갈림길에 서 있는 상황임을 얘기했다. 극명하게 대비되는 그녀의 옷처럼 노란색은 검은색의 강한 대비로 절박한 상황을 드러내기도 한다. 노란색은 누군가에게 의존하고 싶거나, 자신의 감정을 보여주고 싶을 때 떠올려지는 색이다.

노란색은 여러 색 중 가장 밝은 빛을 띄는 색이다. 밝은 톤은 레몬의 신맛을 느끼게 하고 시원함을 준다. 또한 병아리를 닮은 샛노란 색은 자신의 어린 시절을 상기시켜 어린아이처럼 의존하고 싶은 마음, 어린 시절의 그리움, 행복감 등을 떠올리게 한다. 감정을 드러내고 싶을 때, 관심을 받고 싶을 때, 사랑받고 싶을 때도 나타난다. 노랑이 주는 메시지에는 기대, 희망, 따뜻함이 있다. 사회 초년생에게는 희망이나 시작의 색이기도 하다.

노란색 계열로 색을 칠해봅시다.

| 떠오르는 기억이나 느낌을 글로 적어보세요.

1. 색과 마음, 이해하기
쉼을 주는 초록

따스한 봄의 계절이 지나면 청량한 여름을 맞이하게 된다. 여름을 떠올려보면 초록의 숲이 가득하고 시원한 바람이 머리카락을 스치는 산림이 생각난다.

푸른 산림의 인상은 마음을 평온하게 하고 안정감을 주는데 그것은 초록색이 가지고 있는 균형감 때문이다. 물감을 칠할 때 한색(cool)의 파란색과 난색(warm)인 노란색을 섞으면 초록색이 되는데, 한색의 내면을 향하는 에너지와 난색의 외부로 향하는 에너지에 정중앙에 놓여있는 것이 초록색이다. 이러한 초록을 가슴에 스며들게 하는 이야기가 있다. 단 한 사람의 노력으로 거대한 숲을 이룬, 바로 20세기 프랑스를 대표하는 작가인 장 지오노의 단편소설『나무를 심은 사람』이다.

소설은 약 40여 년 전 여행자들에게 알려지지 않은 고원지대를 다니던 여행자의 이야기이다. 그는 프랑스의 프로방스 지방 알프스산맥 위에 있는 아주 오랜 고장에서 묵묵히 도토리를 심고 있는 55세의 양치기 목자인 부피에를 만난다. 5년 후 제1차 세계대전이 끝난 직후에도 그는 나무를 계속 심었고 그 지역은 웅장한 숲을 이루게 된다. 젊은 사람들이 이주해 오면서 마을 곳곳은 활기를 되찾게 되고, 그는 89세가 되던 해에 요양원에서 평화로운 죽음을 맞이한다.

부피에는 고독 속에 사는 사람이었다. 아내와 외아들을 잃은 후 그가 선택한 삶은 철저한 외로움이었지만 한 가지 일에 몰두하며 그가 일구어낸 일은 대담한 행동이었다. 부피에는 세계대전이 발발한 줄도 모르고 묵묵히 자기 일에만 집중했다. 고독을 따라 마음의 평온함만을 유지한 채 그의 할 일을 이어갔다. 우리는 자신에게 집중하는 모습에서 차분함과 고요함을 느낄 수 있는데, 이러한 부피에의 삶을 통해 파란색의 에너지를 떠올릴 수 있다.

수십 년이 흐르고 그가 일구어낸 일은 되살아난 자연 속에서 마을이 변화되는 모습이었다. 그것은 노란색이 주는 미래를 향한 기대감, 희망과 닮아있다. 이처럼 부피에가 지녔던 파랑의 마음과 그가 일구어낸 노랑의 에너지는 산림을 이룬 초록의 나무들로 세상에 드러나 많은 이들에게 귀감이 되었다.

초록색은 가시광선의 가장 중앙의 위치한 색으로 마음의 균형을 취하고 싶어 하는 성향이 담겨있다. 그래서 파랑과 노랑의 물감을 섞으며 스스로 조절하려는 의지는 현재 상황을 받아들이기 위한 마음과도 같다. 지친 몸과 마음을 회복시키고 안정을 주는 색이기 때문에 주로 편안함, 안식, 휴식, 건강, 숲, 자연과 같은 이미지를 떠올리지만 개인의 경험에 따라 불편한 감정을 가질 수 있다. 예를 들어 시골에서 자란 환경이 좋지 않았거나 군복을 입은 사

람에 대한 적대감을 느낄만한 기억이 각인된 경우다.

짙은 초록색에서는 숨이 차거나 답답함을 느끼기도 한다. 밝은 연두 계통에서는 마음이 평온하고 생기, 따듯함의 느낌을 받는다. 어르신들에게는 어릴 적 살던 고향에 대한 그리움, 추억을 떠올리게 하는 색이다.

초록색 계열로 색을 칠해봅시다.

| 떠오르는 기억이나 느낌을 글로 적어보세요.

1. 색과 마음, 이해하기
슬픔을 회복하는 파랑

어린 시절 추억 중에는 온 가족이 모두 마당에 나와 물 호스로 장난을 치며 뛰어놀던 기억이 있다. 키우던 강아지도 물벼락을 맞았는데 그 모습을 보고 신난 나와 동생은 지금 생각해 보면 미안하게도 연신 물줄기로 강아지를 괴롭혔다. 10여 년 전에 이 기억을 소환해 그림 작업을 하면서 당시의 이미지가 머릿속에 뚜렷이 각인된 적이 있다. 시원한 물줄기를 맞으며 즐거워하는 모습이지만 나에게는 행복함이 아닌 슬픔이 느껴지는 장면이다. 그건 아빠가 돌아가시고 얼마 안 된 시점에 그린 그림이었고, 그래서인지 슬픔의 감정 상태가 고조되었던 것 같다. 그때의 물줄기의 색인 파랑은 나에게 슬픔의 표현이었다. 반면, 몇 년 전 이사할 때 내가 인테리어로 배치한 파란색은 슬픈 감정이 아닌 기분을 정화해 주고, 심신을 회복시켜주는 색으로 다가왔다. 긴 터널을 지나 회복의 시기가 찾아오듯이 지금은 파랑이 더해진 보라색을 보며 심신의 균형감을 얻는다. 이렇듯 파란색 또한 같은 스펙트럼 안에서 개인이 경험한 심리적인 상태에 따라 느껴지는 감정의 결과는 극명하게 다를 수 있다.

미술계에서는 파란색 하면 떠오르는 화가가 있는데 바로 파블로 피카소에 관한 이야기다. '피카소의 청색시대(1901-1904)'로 불리는 시기는 그가 파란색 스펙트럼에 있는 무수한 푸른색의 그림을 그리던 때로, 당시 파리로 입성해 정착한 후로 4년이라는 시간 동안 차갑거나 어두운 분위기의 그림들만은 담아냈다. 피카소가 고뇌와 고통이 고스란히 전해져 오는 그림들을 그리기 시작한 이유에는 그의 친구인 카를로스 카사헤마스의 사연이 있다. 카사헤마스는 피카소의 고향 친구로 피카소에게 파리행을 적극적으로 설득한 친구였고 둘은 함께 파리로 향했다. 그곳에서 카사헤마스는 실연을 당해 깊은 상실감에 빠지게 되고 피카소는 다시 그를 데리고 고향으로 돌아온다. 그런데 곧 카사헤마스는 다시 파리로 향하고, 결국 자살로 생을 마감하게 된다. 친구의 자살에 피카소는 큰 충격을 받는다.

그 시절 피카소는 옷도 청색옷을 골랐다고 한다. 맑고 청량한 파랑이 아닌 절망적이고 우울한 빛의 파란색이다. 피카소는 그 색으로 친구인 카사헤마스의 죽음을, 알코올 중독자, 매춘부, 장님, 누더기를 걸친 걸인 등의 모습을 표현했다. 「카사헤마스의 죽음」 작품에는 영롱하게 빛나는 노란 빛을 타고 푸른색의 그림자가 친구의 얼굴에 드리워져 있다. 상처로 얼룩진 얼굴 너머의 강렬한 발간색은 그의 모습을 더욱 두드러져 보이게 한다. 온기 하나 없이 차갑게 식은 친구의 모습이다.

피카소는 이후 몽마르트의 '세탁선(Bateau-Lavoir)'이라는 건물에 정착해 그림을 그리며 페르낭도 올리비에라는 여자를 만나게 된다. 끼니를 걱정할 만큼 어려운 생활 속에서도 그 둘은 행복했고, 그렇게 피카소의 장밋빛시대

가 막이 오르며 청색시대는 끝을 맺는다. 피카소가 고뇌하며 고통을 분출한 파란색의 시절이 있었기에 사랑이 찾아온 때에 그는 곧 회복할 수 있게 된 것이다.

파란색은 대표적으로 하늘과 바다를 떠올리게 한다. 푸른 하늘과 청량한 바다를 바라보면 마음이 한결 가벼워지고 진정되는 것을 경험한다. 이것은 파란색이 주는 에너지가 몸과 마음을 이완시키기 때문이다.

파란색은 슬픔이 회복되는 과정에 나타나기도 하고, 마음을 차분하게 해주는 색이다. 파랑은 내면의 에너지로 바닷속 깊은 심해로 침전되듯 근원적인 외로움이나, 슬픔, 고통과도 관련된다. 펑펑 울고 나면 기분이 전환되고 상실된 기분을 치유하고 진정되는 것처럼 슬픔이 회복될 때 파란색은 드러난다.

붓에 물을 많이 묻혀 파란색을 칠하다 보면 스트레스가 해소되는 이완 효과를 경험할 수 있다. 짙고 거친 터치의 색에서는 두려움이나 스스로 보호하기 위해 깊이 잠수하는 마음 상태를 나타낸다. 반면 배경에 짙은 파란색을 가득 칠하고 반짝이는 별을 표현한 내담자는 파란 밤하늘이 따듯하고 자신의 미래를 밝히는 것 같아 좋다고 했다. 이처럼 같은 농도의 짙은 색에서도 개인이 느끼는 감정 상태는 다를 수 있다. 밝고 맑은 터치에서는 해방감이나 편안함, 고요함 같은 기분을 경험한다.

파란색 계열로 색을 칠해봅시다.

| 떠오르는 기억이나 느낌을 글로 적어보세요.

1. 색과 마음, 이해하기
내면의 조화로움 보라

지하철에서 마주한 한 남자는 연보라색 운동복에 보라색 스니커즈와 진한 보라색 양말을 착용하고 있었다. 무채색이 가득한 곳인 지하철에 등장한 '보라색의 남자'가 의아해서 힐끗 쳐다보았다. 검은색 외투들 사이에서 빛을 발하는 모습을 보니 처음에 이상하게 여겼던 마음은 줄어들고 그 개성이 너무 좋아 보였다. 그를 바라보며 자신을 드러내는 것에 방해물이 없을수록 좋은 것 같다는 생각을 했다. 나를 어떻게 바라볼지 염려하는 마음이 있으면 온전히 드러내기가 어려운 일이다.

자신을 깊이 알고 어떤 것에도 개의치 않는 마음, 그 사람의 마음은 조화로운 상태일 것이다.

보라색이 떠올려지는, 몇 년 전에 만난 청소년 내담자 미주 씨는 우울감 때문에 학업에 집중할 수 없다고 괴로워했다. 성적이 점점 나빠지고 있고 교우 관계도 거의 없다시피 해서 고립감에 젖어 있었다. 가족의 색에서 드러난 색은 주로 파란색이었다. 주관적으로 느끼는 파란색의 감정은 초조함, 어색함, 거리감, 슬픔이었고 특히 사람과의 소통에서 더 뚜렷하게 나타났다. 색을 통해 보니 관계에 대한 불안감이 큰 상태임을 알 수 있었다. 파란색이 가득한 그림 너머에는 동그랗게 그려진 선 안에 빨간색이 눈에 띄게 표현되었다. 그것은 미주 씨가 재밌는 영상을 보며 휴식을 취할 때 나타나는 색이었다. 기분을 전환하고 마음을 놓게 하는 자신만의 방법으로 나름의 불편한 감정들을 해소하고 있었다. 미주 씨는 많은 비중을 차지하고 있던 파란색에 조금씩 빨간색을 섞으며 내면의 조화를 찾아갔고 점점 자신이 취할 수 있는 것들을 선택하며 기분을 환기하는 일이 많아졌다.

어느 날 나에게도 심신의 불균형이 찾아왔다. 몇 년 전부터 셀프 체크를 해보면 우울감이 나타나더니 어느 순간 불안감의 수치도 상승했다(많은 경우 우울과 불안이 동반한다). 스스로 조절하기 어려울 정도로 마음속에 정착해 떨림과 같은 신체 반응으로 이어졌다. 당시에 숨을 깊게 쉬어 내뱉는 이완 요법도 해보고 감정 조절에 도움이 되는 방법들을 써봤지만 소용이 없었다. 사실은 상담 일을 하면서 정작 자기 마음을 제대로 챙기지 못했다는 자책감에 병원에 발을 들이기가 쉽지 않았다. 마음을 먹고 방문한 병원에서 사회 불안증이라는 진단명과 함께 약을 처방받았다. 그 시기에는 상담할 때뿐 아니라 친구들과 동네 엄마들 모임에서도 약을 먹어야 대화를 할 수 있었다. 시간이 흐르니 약이 있다는 사실만으로도 마음이 진정되었고 떨림 증상도 나아졌다. 그 시기에 색을 가까이하면서 답답한 마음을 해소했다. 그렇게 점차 마음이 안정되어 갔고 어느 때인가 색으로는 전혀 눈에 띄지 않던 보라색이 눈에 들어왔다. 색은 신체와 마음의 균형감을 찾아가려는 듯 서서히 난색 계통에 마음을 드리우고 있음을 실감하게

해줬다.

　보라색은 주로 치유의 색으로 많이 등장한다. 빨강과 파랑의 혼색으로 서로 반대되는 색의 상반된 마음을 받아들이듯 감정을 회복하려는 마음 상태를 나타낸다. 즉, 두 감정의 균형을 회복하여 재생하려는 마음 상태와 같다.

　아동의 사례에서 보면, 형제간 다툼이나 부모에 대한 적개심이 있을 때 빨강과 파랑의 대립으로 나타나는 경우가 있다. 이것은 갈등의 표현일 수도 있지만 빨간색과 파란색을 함께 사용함으로 자신의 마음을 스스로 조절하려는 심리가 작용하는 것이다.

　보라색은 영감과 초월의 색으로 신비스러움, 환상, 치유가 연상되고 고독, 상실, 병약함의 심리도 내포하고 있다. 이러한 보라색을 자주 사용하는 것은 자신의 내적인 상처를 스스로 치유하고 회복하려는 마음 상태와 맞닿아 있어서다.

| 떠오르는 기억이나 느낌을 글로 적어보세요.

1. 색과 마음, 이해하기
사랑의 다른 이름 분홍

프랑스의 유명 배우인 소피 마르소, 14살 소녀를 세상에 알린 것은 데뷔작이자 히트작인 「라붐」이지만 나는 그녀가 출연한 40여 편의 영화 중 스물두 살에 출연한 「유 콜 잇 러브」를 가장 사랑한다.

이 영화의 첫 장면에는 분홍색 스트라이프가 그려진 스키보드가 눈길을 타고 빠르게 지나가는 장면이 나온다. 그런 다음 곤돌라에서 우연히 마주치는 에드워드(뱅상 랭동)와 발렌타인(소피 마르소)이 등장한다.

발렌타인의 얼굴은 꽁꽁 싸맨 목도리와 고글 덕에 예쁘지만 어쩐지 매서워 보이는 눈만 보일 뿐이다. 에드워드는 발렌타인을 흘깃 바라보고는 자신의 입술에 분홍색 립밤을 양껏 바른다. 얼마나 가득 발랐는지 넘치는 립밤을 손에 묻히고 옷에 쓱쓱 문지른다. 그 모습을 한심한 듯 쳐다보던 발렌타인은 그제야 싸매고 있던 목도리와 고글을 벗어놓는다. 에드워드가 바라보는 시선을 따라 그녀의 눈, 머리카락, 입술이 차례로 보이고, 그 자리에서 그는 발렌타인에게 한눈에 반하고 만다.

그들의 풋풋하고 아슬아슬한 만남이 겹겹이 쌓이며 어느덧 영화는 마지막 장면을 보여준다. 전문대 강사였던 발렌타인은 사실 대학교수 자격시험을 준비 중이었다. 시험 당일, 구술 시험 문제로 '사랑'에 관한 질문을 뽑았다. 긴장한 채 시험을 치르던 발렌타인 앞에 에드워드가 나타났다. 이때 그를 바라본 발렌타인은 자신이 꼿꼿하고 예민하지만 그럼에도 당신을 사랑하고 있다고 눈빛으로 마음을 전한다. 힘겨웠던 구술 시험을 마치고 친구들의 격려 속에 발길을 옮기는 그녀의 손에는 지금껏 고군분투한 흔적이 역력한 분홍색 종이들이 들려있다. 마침내 에드워드와 마주 선 발렌타인. 꼭 껴안은 두 사람 주변으로 발렌타인의 손끝에서 분홍색 종이들이 흩날린다.

그들은 첫 만남처럼 예상치 못한 상황들 속에서 사랑을 방해하는 많은 일을 겪었다. 하지만 분홍색 종이에 가득 적혀있던 진정한 사랑을 향한 흔적만큼 에드워드와 발렌타인은 어느새 한층 성숙해진 커플이 되었다.

나는 이 영화에 등장하는 분홍색이 어떤 의도로 연출된 것인지 궁금했다. 처음엔 눈에 띄지 않았던 분홍은 영화를 몇 번씩 돌려볼수록 선명히 눈에 들어왔다. 이 영화에서 분홍색은 사랑을 상기시키는 요소로 쓰인 듯했다. 사랑은 그들처럼 빨간빛을 내며 정열적이기도 하고 때로는 어린아이의 장난처럼 유치하기도 하다. 그리고 불완전한 남녀의 결합처럼 분홍빛의 따뜻함과 부드러움으로 포용하는 성숙함을 보여주기도 한다.

성숙한 분홍색을 보여준 내담자 중에는 유나 씨가 있다. 당당하고 명랑해 보이던 그녀에게는 남모를 아픔이 있었다. 할머니 집에서 유년 시절을 보낸 그녀는 여느 때처럼 어른들에게 혼난 후 분을 삭이느라 한참을 울곤 했던

다락방을 떠올렸다. 유나 씨에게 그 작은 방에 있던 문은 감히 대들 수 없었던 어른들의 큰 키만큼 거대하게 느껴졌을 것이다. 그녀는 기억속의 그 문을 네모나고 큰 분홍색으로 표현했다. 그 분홍색은 엄마의 사랑을 받지 못했던, 슬프고 외로운 색이었다. 그러던 그녀가 활기를 되찾은 시기는 20대 때이다. 그녀의 20대에는 분홍색이 가득하고 파스텔로 주변을 퍼지게 해 지면을 가득 채웠다. 대학 생활 동안 데이트를 하며 설레었던 기억을 소환했다. 어린 시절 사랑을 받지 못해 외로웠던 분홍색은 청춘의 시기에 연인과의 사랑 그리고 낯선 관계에서 오는 설렘의 분홍으로 변화했다. 그렇게 세월이 지나고 현재의 자신에게 즐거움을 주는 색이 된 분홍은 두려운 일 앞에서 기대하게 하고 해낼 힘을 주는 색이라고 했다. 분홍은 그렇게 유년기로부터 자신을 지키는 성숙한 색이 되었다.

18세기 동안 유럽 왕실에서 유행했던 분홍색이 여성의 색으로 자리 잡기 시작한 것은 제2차 세계대전이 종식된 뒤였다. 어두웠던 시대에 보상이라도 받듯 분홍색과 같은 밝은 색상들이 떠올랐다. 그 시기 미국 시장에서는 분홍을 여성들의 색으로 자리잡기 시작했고, 영화 산업을 통해 극대화되었다. 이후 여성들을 겨냥한 분홍색 마케팅이 호황을 누리면서 여성성을 상징하게 되었다. 이렇듯 분홍색이 여성성을 내포하게 되면서 현대에는 좀 더 성별에 따른 선호도가 생긴 것 같다. 그럼에도 분홍색이 주는 따뜻함과 부드러움, 행복감의 감정은 성별을 구분 짓지 않는다. 우리가 하트를 그리거나 사랑을 색으로 표현할 때 분홍색을 많이 떠올리는 것도 그러한 이유일 것이다.

빨강에 흰색을 더하면 분홍이 되는데, 흰색이 많이 포함될수록 파스텔 톤의 더욱 부드러운 분홍색이 된다. 분홍은 기분을 좋게 해주고, 부드럽고 보호받고 있는 느낌을 준다. 그래서인지 새로운 사람에게 호감을 느끼거나 연애할 때 분홍색이 끌린다고 한다. 반면 사랑이나 따뜻함보다는 나약함, 의존과 같은 마음 상태를 나타내기도 한다. 어린아이들이 선호하는 색이기도 하지만 성별에 상관없이 나이가 들면 노년에 끌리는 색이기도 하다. 유년 시절을 떠올리거나 양육자를 회상할 때 분홍색의 감정을 느낄 수 있다.

분홍색 계열로 색을 칠해봅시다.

| 떠오르는 기억이나 느낌을 글로 적어보세요.

　■　마음의 컬러를 찾으니 마음의 평화가 옵니다

1. 색과 마음, 이해하기
공간을 비우는 하양

에스키모라고 불리는 이누이트 족은 그린란드 서쪽 시베리아 초원인 북극 지방에서 2,800년 동안 살아온 민족이다. 그들은 주위에 온통 하얀 눈밭만 펼쳐진 곳에서도 무수히 많은 색을 본다. 하얀색을 40가지가 넘는 이름으로 부르는데, 빛나는 하얀색, 잿빛 하얀색, 천상의 하얀색, 바다코끼리 하얀색, 새끼 곰 하얀색, 밝은 아침 하얀색, 구름 낀 아침 하얀색. 살면서 한가지 색에 대해 이렇게 많은 이름을 붙인 적이 있던가. 하얀색도 여러 가지라 지루하지 않다는 이누이트 족의 사람들은 마음의 눈이 깊은 만큼 자신들만의 오랜 역사를 지녔다.

하얀색을 떠올릴 때 이누이트 족이 얘기한 '빛나는 하얀색'이라고 해도 무방한, 순수와 연결되는 한 남자아이가 생각난다. 사실 아이라고 불릴 만큼 어린 나이는 아니었지만 아직도 그 투명한 순수함이 어린아이와 닮았다는 생각이 든다. 그 아이는 타지에서 경험한 첫 번째 하얀색의 인상이었다.

내가 스물다섯 살이 되던 해, 다니던 회사에서 서태평양에 위치한 휴양지인 괌으로 워크숍을 갔다. 그 때의 워크숍은 직원들과의 친목 도모나 다름없었다. 첫날은 호탕하신 사장님의 지도 아래 핫 플레이스를 돌아 다녔고 해가 질 때쯤에는 운치 좋은 바닷가를 배경 삼아 노천 펍에 앉아 맥주를 마셨다. 둘째 날에는 수영복을 챙겨입고 스노클링을 하러 바닷가로 향했다. 현지인으로 보이는 사람들이 마중 나와 있어 인원수대로 한 명씩 짝을 지어 바닷속으로 들어갔다. 깨끗한 바다에는 산호초와 앙증맞은 열대어들이 가득했다. 땅에서 벗어나 바다에서 즐기는 체험들은 자유로움을 주었다. 그런데 즐거움도 잠시 어느 순간 깊고 어두운 바다에 둥둥 떠 있는 내가 낯설게 느껴지면서 두려움에 휩싸였다. 그때 누군가 내 손을 꼭 잡았는데 나와 함께 짝을 지어 들어갔던 그 아이였다. 잠깐 쑥스러움을 느꼈지만 내 손을 잡아준 아이에게 안도하게 되면서 마음을 놓고 바닷속을 자유롭게 구경했다. 그 따뜻한 온기와 배려가 마음을 놓게 했다.

즐거웠던 시간을 뒤로하고 해변으로 나오니 이미 저 멀리 직원분들이 기다리고 있었다. 나는 그냥 가면 후회할 것 같아서 뒤로 돌아 그 아이에게 팁을 건네주었다. 그건 말이 통하지 않는 내가 줄 수 있는 감사의 표시였다. 팁을 건네받은 아이가 맑은 미소로 화답해주었다. 얼마나 맑았던지 그 아이의 얼굴이 지금도 생생하게 떠오른다. 까만 피부 너머에 투명한 빛을 본 것처럼 신기한 경험이었다.

그 순간 어떤 감정이 내 안에 흘렀다. 그 아이에게 뿜겨져 나오는, 닮고 싶은 순수함이었던 것 같다. 순수함은 어떤 미움도 증오도 사랑도 있지 않은 수련한 영혼을 보여준다고 한다. 뜨거운 태양 아래 스노클링 하던 나는 참 젊

었다. 너무 흔한 얘기여도 청춘은 언제나 아름답다. 그때는 몰랐던 그 투명한 빛이 주는 추억의 색은 하얀색과 참 닮아있다.

하얀색에서는 색이 하나도 없는 공간, 모든 걸 다 겪은 후에 마음을 비우고 내려놓듯이 비어있는 마음의 공간을 나타내기도 한다. 색이 칠해져 있지 않은 곳에서 표현되는 공허함이 있다. 꽉 채우고 살아서 비우고 싶을 수도 있고, 반대로 마음속에 무언가 비어있는 듯 공허함이 있어서일 수도 있다.

이처럼 하얀색은 공허함, 비워내고 싶은 마음, 쉬고 싶은 심리, 에너지의 결여 혹은 개인에 따라 마음의 상태를 이전과 달리 새로이 하듯 여유를 나타내기도 한다. 색을 칠하지 않는 것은 감정을 드러내고 싶지 않은 마음일 수도, 직면하고 싶지 않은 모습일 수 있다.

여러 색을 칠한 후에 그 위에 하얀색으로 부드럽게 덧칠했다면 관계에서 유연함을 갖고 싶을 때, 또는 갖고 있을 때 나타나기도 한다.

하얀색 계열(하얀색이 많이 섞인 파스텔톤)로 칠해 봅시다.

| 떠오르는 기억이나 느낌을 글로 적어보세요.

1. 색과 마음, 이해하기
연민으로 느끼는 검정

스에나가 타미오의 또 다른 책『우리 아이는 왜 태양을 까맣게 그렸을까?』에는 네 살 M양의 사례가 나온다.

'검은 태양'을 그린 아이의 그림을 본 엄마는 전날 밤에 심한 부부 싸움이 있었고, 아이가 불안에 떨었다는 얘기를 한다. 아이는 빛을 잃은 검은 태양을 도화지에 표출하며 부모의 싸움으로 놀랐던 마음과 충격을 밖으로 발산할수 있었다. 태양을 검은색으로 칠해본 적이 있는지 생각해보자. 혹은 꼭 태양이 아니어도 그림 전체를 까만색으로만 덮어 칠했거나 도화지에 검은색으로 화를 풀어본 적이 있는지를 말이다. M양처럼 내면에 있던 화나 불안감, 스트레스 등을 발산하는 것은 감정 해소에 큰 도움이 된다. 아이들의 경우는 아이의 불편한 마음을 부모가 인지할 기회가 되기도 한다.

융의 분석심리에는 누구에게도 보여주고 싶지 않은 '그림자(쉐도우)'라는 개념이 있다. 꿈에 종종 등장하기도하는데 예를 들어 내 뒤에서 계속 따라다니는 어떤 존재가 나타난다거나, 현실에서 마주치고 싶지 않은 사람이 꿈속에서는 어떤 원형으로 드러나기도 한다. 꿈의 해석은 정신분석적인 전문성을 필요로 하지만, 적어도 스트레스가많이 쌓여있는지, 반대로 행복한 기분에 사로잡혀 있는지 정도는 감각으로 느낄 수 있다. 여기에서 얘기하고 싶은것은 검은 태양과 같이 그림자로 나타나는 불안하고 억압된 내면의 표상은 검은색으로 자주 표현된다는 것이다.

내게도 그림자를 느끼게 한 꿈이 있다. 꿈속에서 나는 사람들이 가득한 길거리에서 벗어나 내리막길을 미끄러지듯 떨어졌다. 그곳에서 맞닥뜨린 깜깜한 골목길에 드리운 검은 실루엣 여럿을 봤다. 범죄자들이 가득한 곳처럼느껴져서 숨어있다가 발견되면 어쩌지 하는 불안감에 절망적인 기분을 경험한 후 꿈에서 깼다. 그 순간을 색으로표현했을 때 도화지 전체를 가득 채운 건 검은색이었다.

어느 청소년 사례에서 나타난 나무의 색은 검은색이었다. 나무에 썩은 부리가 있고 점점 죽어간다는 얘기를 했다. 충동과 무기력으로 혼란스러운 내담자는 검은색과 파란색을 섞어 심신이 억제된 마음을 색으로 표현했다. 이처럼 검은색은 억압되고 괴로운 마음 상태를 나타내는 경우가 많지만 반짝이는 별이 있는 밤하늘을 표현하듯 오히려 편안함을 느끼게도 한다. 이런 경우 자신을 감추고 싶고 지키고 싶을 때 자기도 모르게 검은색으로 표현하게 된다.

검은색은 모든 빛을 흡수하는 색으로 감정을 드러내고 싶지 않거나 절제가 필요할 때, 의지가 강할 때에도 나타난다. 다양한 활동 후에 그 위에 검은색을 칠해 마무리했다면 감정을 발산한 후 스스로 정리하려는 마음 상태를 드러내는 것이다.

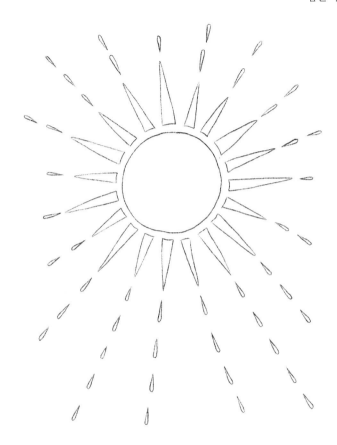

| 떠오르는 기억이나 느낌을 글로 적어보세요.

2. 색과 인생, 연결하기

이번 장은 색을 자신이 살아온 인생과 연결해보는 시간입니다.

내가 걸어온 발자취를 색으로 표현하는 것은 글이나 생각보다 훨씬 함축적인 의미가 있습니다. 색으로 그때의 기억, 감정을 담아내는 것은 마음의 색채 감각을 깨우는 작업이 될 것입니다.

개인의 색채 감각을 깨우는 과정은 어린 시절부터 성인 시기인 현재까지의 기억을 소환합니다. 나에게 중요한 색들을 찾는 질문들은 색에 대한 인상을 명확하게 갖도록 도움을 줄 것입니다.

먼저, 채색 도구들을 준비합니다. 그리고 질문을 읽어 본 후 숨을 고르고 가만히 눈을 감습니다.

떠오르는 기억들을 차근차근 곱씹어봅니다. 어떤 심상이 떠오르나요? 어떤 표상이나 색이 느껴지나요?

질문에 떠오르는 생각이나 감정, 색을 적습니다.

감정 단어가 잘 생각나지 않을 때 읽어보면 도움이 됩니다.

좋은 감정

감사한, 고마운, 평화로운, 차분한, 희한한, 신기한, 사랑스러운, 마음이 끌리는, 믿음직한, 자랑스러운, 신나는, 재미있는, 몰입하는, 집중하는, 뿌듯한, 만족스러운, 다정한, 친근한, 당당한, 자신있는, 홀가분한, 후련한, 생기있는, 활기찬, 긴장 풀린, 편안한, 기쁜, 즐거운, 씩씩한, 힘나는, 감동적인, 뭉클한, 흡족한, 흐뭇한, 마음이 통한, 공감하는, 놀라운, 깜짝 놀란, 부푼, 기대되는

불편한 감정

좌절한, 암담한, 미운, 밉살인, 괴로운, 고통스러운, 걱정스러운, 고민되는, 무서운, 소름끼치는, 쓸쓸한, 외로운, 두려운, 겁나는, 서운한, 섭섭한, 멍한, 무감각한, 긴장된, 조심스러운, 당황한, 난처한, 불안한, 안절부절한, 싸늘한, 냉담한, 죄스러운, 미안한, 귀찮은, 성가신, 미심쩍은, 의심스러운, 초조한, 떨리는, 억울한, 속상한, 슬픈, 서러운, 답답한, 불편한, 어지러운, 혼란스러운, 심심한, 지루한, 지친, 피곤한, 부끄러운, 민망한, 가여운, 불쌍한, 화나는, 짜증나는, 그저그런, 무관심한, 질린, 정떨어지는, 침울한, 우울한, 후회스러운, 아쉬운

어린 시절의 기억들을 소환합니다.

머릿속으로 그려진 풍경들에서 떠오르는 단어들을 적어봅니다. 단어들에서 느껴지는 인상이나 이미지는 어떤가요? 되도록 감정 언어로 떠올려보세요.

그 감정이나 단어에 어울리는 색은 어떤 색인가요?

색은 하나일 수도, 여러 개일 수도 있습니다. 아래에 색을 칠해 보세요. 그 색으로 그림을 그려도 좋습니다.

○ **연상되는 기억, 이미지**

○ **떠오르는 감정**

○ **색을 칠해봅시다. 그리고 어떤 색이 가장 중요하게 느껴지는지 그 이유를 함께 적어보세요.**

10대 시절

10대 시절의 기억들을 소환합니다.

머릿속으로 그려진 풍경들에서 떠오르는 단어들을 적어봅니다. 단어들에서 느껴지는 인상이나 이미지는 어떤가요? 되도록 감정 언어로 떠올려보세요.

그 감정이나 단어에 어울리는 색은 어떤 색인가요?

색은 하나일 수도, 여러 개일 수도 있습니다. 아래에 색을 칠해 보세요. 그 색으로 그림을 그려도 좋습니다.

○ **연상되는 기억, 이미지**

○ **떠오르는 감정**

○ **색을 칠해봅시다. 그리고 어떤 색이 가장 중요하게 느껴지는지 그 이유를 함께 적어보세요.**

20대 시절의 기억들을 소환합니다.

머릿속으로 그려진 풍경들에서 떠오르는 단어들을 적어봅니다. 단어들에서 느껴지는 인상이나 이미지는 어떤 가요? 되도록 감정 언어로 떠올려보세요.

그 감정이나 단어에 어울리는 색은 어떤 색인가요?

색은 하나일 수도, 여러 개일 수도 있습니다. 아래에 색을 칠해 보세요. 그 색으로 그림을 그려도 좋습니다.

○ **연상되는 기억, 이미지**

○ **떠오르는 감정**

○ **색을 칠해봅시다. 그리고 어떤 색이 가장 중요하게 느껴지는지 그 이유를 함께 적어보세요.**

─────────

30대 시절

30대 시절의 기억들을 소환합니다.

머릿속으로 그려진 풍경들에서 떠오르는 단어들을 적어봅니다. 단어들에서 느껴지는 인상이나 이미지는 어떤 가요? 되도록 감정 언어로 떠올려보세요.

그 감정이나 단어에 어울리는 색은 어떤 색인가요?

색은 하나일 수도, 여러 개일 수도 있습니다. 아래에 색을 칠해 보세요. 그 색으로 그림을 그려도 좋습니다.

─────────

○ **연상되는 기억, 이미지**

○ **떠오르는 감정**

○ **색을 칠해봅시다. 그리고 어떤 색이 가장 중요하게 느껴지는지 그 이유를 함께 적어보세요.**

40대 시절의 기억들을 소환합니다.

머릿속으로 그려진 풍경들에서 떠오르는 단어들을 적어봅니다. 단어들에서 느껴지는 인상이나 이미지는 어떤가요? 되도록 감정 언어로 떠올려보세요.

그 감정이나 단어에 어울리는 색은 어떤 색인가요?

색은 하나일 수도, 여러 개일 수도 있습니다. 아래에 색을 칠해 보세요. 그 색으로 그림을 그려도 좋습니다.

○ **연상되는 기억, 이미지**

○ **떠오르는 감정**

○ **색을 칠해봅시다. 그리고 어떤 색이 가장 중요하게 느껴지는지 그 이유를 함께 적어보세요.**

칠한 색과 내용을 보며 아래 질문에 답을 생각해보세요.

○ **이번 작업을 통해 어떤 걸 깨달으셨나요? 떠오르는 것들을 정리해 적어보세요.**

'나'로 돌아오기

모든 작업을 마치면, 눈을 감고 생각과 감정을 정리하는 시간을 갖습니다.
떠오르는 것들에서 나를 멀찍이 떨어뜨려 놓고, 생각과 감정이 저 멀리 멀어지는 것을 느껴봅니다.
눈을 뜨고 몸을 편안하게 풀어줍니다.

■ 마음의 컬러를 찾으니 마음의 평화가 옵니다

3. 현재의 나, 진단하기
시작하기에 앞서

색에는 두 가지 마음이 작용합니다. 현재 자신의 마음 상태를 반영하기도 하고, 반대로 내 마음과 상황은 그렇지 않지만 원하기 때문에 그 색을 선택할 수 있습니다.

색을 해석할 때는 그래서 어떤 마음 상태였는지 메모해 둔 것이 도움이 됩니다. 다이어리를 쓰면서 생각과 감정을 종이에 적어 표현하듯이 색을 칠하는 것도 다이어리를 쓰는 것과 같습니다.

1일차에서 5일차는 다양한 워크지에 그날의 마음을 담아 채색을 하고 질문에 답을 하며 자신을 알아가는 시간입니다. 방법에 정답은 없습니다. 마음이 가는 대로 색을 칠하고, 그림을 추가해서 그릴 수도 있고, 생략할 수도 있습니다. 자유롭게 표현해보세요.

6일차는 5일간의 채색 작업을 잠시 멈추고 다른 방식으로 나에 대해 알아가는 시간을 갖습니다. 의미있는 색이 표현됐다면 메모해두고 채색 작업물과 함께 해석해보도록 합니다.

7일차는 일주일의 여정이 끝나는 날로 채색은 쉬고 마음을 잠시 휴식하는 시간입니다. 짧은 글귀에서 느껴지는 것들에 잠시 머물러보며 생각을 정리해보세요.

7일차가 끝나는 지점에는 일주일간의 채색을 다시 돌아보며 생각을 정리할 수 있는 질문이 마련되어 있습니다.

3. 현재의 나, 진단하기
매일 워크지

자신에게 집중하는 워크지

사람의 형태와 동물, 나무를 의인화하여 자신을 이입하기도 합니다.
나의 마음 상태를 색으로 자유롭게 표현하고 들여다 보세요.

스트레스를 해소하는 워크지

스피드를 느끼게 하거나 분출되듯 쏟아지는 형상들을 담았습니다.
시원하게 채색하며 스트레스를 발산해 보세요.

감정을 표현하는 워크지

빗속에 서 있거나 마음껏 사랑을 느껴보는 것 등은 어떤 기분이나 감정을 느끼게 합니다.
떠오르는 대로, 느껴지는 대로 표현해 보세요.

마음의 평온을 도와주는 워크지

원형의 선은 마음의 중심을 모아줍니다.
마음을 정화하듯이 자유롭게 채색해 보세요.

예시 이용하는 법

 워크지와 함께 제시된 질문들은 채색하며 들었던 감정과 생각을 정리할 수 있게 도움을 줍니다. 시간이 흐른 후 내가 채색한 그림에 대한 기록이 됩니다.

 추후 30일간의 워크지를 마무리하며 해석을 할 때에도 참고해야 하기 때문에 예시를 읽어보고 어떤 방식으로 써야하는지를 파악해 보세요.

1 오늘 나의 기분은 어떠한가요?

한가롭게 오후를 보냈더니 마음이 한결 여유롭고 즐거운 기분이다.

2 오늘 채색 재료의 느낌은 어떤가요?

파스텔, 색연필 사용. 파스텔은 거칠기도 했지만 은은한 느낌이 들었고, 색연필은 색을 많이 쓰고 싶었는데 세세하게 칠하기 좋았다.

3 사용한 컬러의 느낌은 어떤가요?

1) 연두색 : 따뜻함, 편안함

2) 노란색 : 밝음, 웃음, 기대감

3) 초록색 : 편안함, 따뜻함

4) 파란색 : 시원함, 생각하는, 차분함

3-2 마음이 가는 컬러와 그 이유는 무엇인가요?

초록색에 마음이 갔다. 마음이 편안해서 그런지 초록색을 사용하고 싶었고, 연두빛, 노란빛에 색도 함께 사용했더니 좀 더 밝은 초록이 되어 마음에 들었다.

4 채색한 그림에서 전체적으로 느껴지는 것은 무엇인가요?

전체적으로 초록색, 연두색, 노란색, 파란색을 칠했는데 편안한 마음을 표현한 것 같지만 파란색을 보면 좀 더 차분한 무언가가 내게 필요하다는 느낌이 든다. 그리고 시원한 무언가를 원하는 듯하기도 하다.

5 생략하거나 추가한 것이 있다면, 이유는 무엇인가요?

태양을 추가하였다. 좀 더 따뜻한 것이 필요해서다.

6 많이 채색한 컬러는 무엇인가요?

초록색

일주일간 내가 칠한 색을 알아볼까요?

1 일주일 동안의 채색에서 어떤 특징이 느껴졌나요?

초록색, 노란색이 많이 보였는데 점점 파란색을 사용한 게 눈에 띈다. 배경을 칠하지 않거나 몸에 색을 칠하지 않은 날은 컨디션이 많이 안 좋을 때였음을 느낄 수 있었다.

2 일주일 동안의 마음 상태는 어떠했나요?

쉴 수 있는 날은 마음이 편해서 그런지 따뜻하거나 편안하다고 느끼는 색을 사용했는데 점점 보라색이나 파란색, 갈색 등을 사용한 날에 메모를 보니 에너지가 많이 고갈되었음을 알 수 있었다.

3 색 정리

구분	마음이 가는 색	많이 채색한 색
1일차	초록색	초록색
2일차	파란색	초록색, 파란색
3일차	파란색	파란색
4일차	보라색	파란색
5일차	갈색	초록색
6일차	파란색, 보라색	초록색

4 마음이 가는 색과 많이 채색한 색이 같을 수도, 다를 수도 있습니다. 그날그날 메모해 둔 글들을 보며 그 나름의 이유와 상황을 이해해 본 후 글로 적어놓으세요.

밝은 색이 눈에 띠다가 점점 보라색이나 갈색, 파란색에 마음이 갔지만 여전히 초록색과 파란색을 많이 사용했음을 알수 있었다. 에너지가 많이 고갈됨으로 좀 더 편안함과 안정을 찾으려고 사용한 색들이 아닌가 싶다

첫째 주 1일차

1 오늘 나의 기분은 어떠한가요?

2 오늘 채색 재료의 느낌은 어떤가요?

3 사용한 색의 느낌은 어떤가요?

 1)

 2)

 3)

 4)

3-2 마음이 가는 색과 그 이유는 무엇인가요?

4 채색한 그림에서 전체적으로 느껴지는 것은 무엇인가요?

5 생략하거나 추가한 것이 있다면, 이유는 무엇인가요?

6 많이 채색한 색은 무엇인가요?

첫째 주 2일차

1 오늘 나의 기분은 어떠한가요?

2 오늘 채색 재료의 느낌은 어떤가요?

3 사용한 색의 느낌은 어떤가요?

ı)

2)

3)

4)

3-2 마음이 가는 색과 그 이유는 무엇인가요?

4 채색한 그림에서 전체적으로 느껴지는 것은 무엇인가요?

5 생략하거나 추가한 것이 있다면, 이유는 무엇인가요?

6 많이 채색한 색은 무엇인가요?

첫째 주 3일차

1 오늘 나의 기분은 어떠한가요?

2 오늘 채색 재료의 느낌은 어떤가요?

3 사용한 색의 느낌은 어떤가요?

1)
2)
3)
4)

3-2 마음이 가는 색과 그 이유는 무엇인가요?

4 채색한 그림에서 전체적으로 느껴지는 것은 무엇인가요?

5 생략하거나 추가한 것이 있다면, 이유는 무엇인가요?

6 많이 채색한 색은 무엇인가요?

첫째 주 4일차

1 오늘 나의 기분은 어떠한가요?

2 오늘 채색 재료의 느낌은 어떤가요?

3 사용한 색의 느낌은 어떤가요?
1)
2)
3)
4)

3-2 마음이 가는 색과 그 이유는 무엇인가요?

4 채색한 그림에서 전체적으로 느껴지는 것은 무엇인가요?

5 생략하거나 추가한 것이 있다면, 이유는 무엇인가요?

6 많이 채색한 색은 무엇인가요?

1 오늘 나의 기분은 어떠한가요?

2 오늘 채색 재료의 느낌은 어떤가요?

3 사용한 색의 느낌은 어떤가요?

 1)

 2)

 3)

 4)

3-2 마음이 가는 색과 그 이유는 무엇인가요?

4 채색한 그림에서 전체적으로 느껴지는 것은 무엇인가요?

5 생략하거나 추가한 것이 있다면, 이유는 무엇인가요?

6 많이 채색한 색은 무엇인가요?

첫째 주 6일차

나의 자원 찾기

손 모양에 어느 쪽이든 상관없이 한쪽은 나의 장점을, 다른 한쪽에는 나의 단점을 색과 글로 표현합니다.
손가락 수대로 각각 5개씩 적어보세요

1 나의 장점과 단점을 직접 적으면서 무엇을 느꼈나요?

2 나에 대해 명료해진 생각이나 감정이 있다면 자유롭게 적어보세요.

첫째 주 7일차

일주일간 내가 칠한 색을 알아볼까요?

1 일주일 동안의 채색에서 어떤 특징이 느껴졌나요?

2 일주일 동안의 마음 상태는 어떠했나요?

3 색 정리

구분	마음이 가는 색	많이 채색한 색
1일차		
2일차		
3일차		
4일차		
5일차		
6일차		

4 마음이 가는 색과 많이 채색한 색이 같을 수도, 다를 수도 있습니다. 그날그날 메모해 둔 글들을 보며 그 나름의 이유와 상황을 이해해 본 후 글로 적어놓으세요.

5 다음 글과 그림을 보고 질문에 답해봅시다.

기다란 예쁜 리본끈을
손에 꼭 쥐고 있다.
스르륵 풀릴 것만 같아서
손가락에 힘을 꽉 주고 움켜쥐고 있다.

어느새 내 손가락 사이로
스르륵, 풀리고 말았다.

휴, 리본끈의 그 끝을 겨우 잡고는
안도의 한숨을 쉬었다.

내가 놓지 못하는,
절대 놓지 못하는
예쁜 리본끈.

당신이 꼭 쥐고, 놓고 싶지 않은 끈은 무엇인가요?

둘째 주 1일차

1 오늘 나의 기분은 어떠한가요?

2 오늘 채색 재료의 느낌은 어떤가요?

3 사용한 색의 느낌은 어떤가요?

1)

2)

3)

4)

3-2 마음이 가는 색과 그 이유는 무엇인가요?

4 채색한 그림에서 전체적으로 느껴지는 것은 무엇인가요?

5 생략하거나 추가한 것이 있다면, 이유는 무엇인가요?

6 많이 채색한 색은 무엇인가요?

둘째 주 2일차

1 오늘 나의 기분은 어떠한가요?

2 오늘 채색 재료의 느낌은 어떤가요?

3 사용한 색의 느낌은 어떤가요?
 1)
 2)
 3)
 4)

3-2 마음이 가는 색과 그 이유는 무엇인가요?

4 채색한 그림에서 전체적으로 느껴지는 것은 무엇인가요?

5 생략하거나 추가한 것이 있다면, 이유는 무엇인가요?

6 많이 채색한 색은 무엇인가요?

1 오늘 나의 기분은 어떠한가요?

2 오늘 채색 재료의 느낌은 어떤가요?

3 사용한 색의 느낌은 어떤가요?

　　ı)
　　2)
　　3)
　　ч)

3-2 마음이 가는 색과 그 이유는 무엇인가요?

4 채색한 그림에서 전체적으로 느껴지는 것은 무엇인가요?

5 생략하거나 추가한 것이 있다면, 이유는 무엇인가요?

6 많이 채색한 색은 무엇인가요?

둘째 주 4일차

1 오늘 나의 기분은 어떠한가요?

2 오늘 채색 재료의 느낌은 어떤가요?

3 사용한 색의 느낌은 어떤가요?
 1)
 2)
 3)
 4)

3-2 마음이 가는 색과 그 이유는 무엇인가요?

4 채색한 그림에서 전체적으로 느껴지는 것은 무엇인가요?

5 생략하거나 추가한 것이 있다면, 이유는 무엇인가요?

6 많이 채색한 색은 무엇인가요?

1 오늘 나의 기분은 어떠한가요?

2 오늘 채색 재료의 느낌은 어떤가요?

3 사용한 색의 느낌은 어떤가요?

 1)

 2)

 3)

 4)

3-2 마음이 가는 색과 그 이유는 무엇인가요?

4 채색한 그림에서 전체적으로 느껴지는 것은 무엇인가요?

5 생략하거나 추가한 것이 있다면, 이유는 무엇인가요?

6 많이 채색한 색은 무엇인가요?

가장 행복했던 기억

눈을 감고 가장 행복했던 기억을 떠올립니다.
머릿속에 머무는 장면이나 기분, 생각 등을 자유롭게 표현해보세요.

행복했던 기억은 긍정적인 정서감을 안겨주고 당신의 마음을 보살피는 데에 큰 힘이 되는 자원입니다.

둘째 주 7일차

일주일간 내가 칠한 색을 알아볼까요?

1 일주일 동안의 채색에서 어떤 특징이 느껴졌나요?

2 일주일 동안의 마음 상태는 어떠했나요?

3 색 정리

구분	마음이 가는 색	많이 채색한 색
1일차		
2일차		
3일차		
4일차		
5일차		
6일차		

4 마음이 가는 색과 많이 채색한 색이 같을 수도, 다를 수도 있습니다. 그날그날 메모해 둔 글들을 보며 그 나름의 이유와 상황을 이해해 본 후 글로 적어놓으세요.

5 다음 글과 그림을 보고 질문에 답해봅시다.

내 마음이 당신에게 가 있을 때
당신이 내 마음을 알아봐 주길 바랬다.

내 마음이 당신에게 가 있지 않을 때에도
당신이 나에게 사랑한다고 말해주길 바랬다.

언제나 그랬다, 나는.

당신에게 중요한 상대는 누구인가요?

셋째 주 1일차

1 오늘 나의 기분은 어떠한가요?

2 오늘 채색 재료의 느낌은 어떤가요?

3 사용한 색의 느낌은 어떤가요?

 1)

 2)

 3)

 4)

3-2 마음이 가는 색과 그 이유는 무엇인가요?

4 채색한 그림에서 전체적으로 느껴지는 것은 무엇인가요?

5 생략하거나 추가한 것이 있다면, 이유는 무엇인가요?

6 많이 채색한 색은 무엇인가요?

셋째 주 2일차

1 오늘 나의 기분은 어떠한가요?

2 오늘 채색 재료의 느낌은 어떤가요?

3 사용한 색의 느낌은 어떤가요?

 1)

 2)

 3)

 4)

3-2 마음이 가는 색과 그 이유는 무엇인가요?

4 채색한 그림에서 전체적으로 느껴지는 것은 무엇인가요?

5 생략하거나 추가한 것이 있다면, 이유는 무엇인가요?

6 많이 채색한 색은 무엇인가요?

셋째 주 3일차

1 오늘 나의 기분은 어떠한가요?

2 오늘 채색 재료의 느낌은 어떤가요?

3 사용한 색의 느낌은 어떤가요?

 1)
 2)
 3)
 4)

3-2 마음이 가는 색과 그 이유는 무엇인가요?

4 채색한 그림에서 전체적으로 느껴지는 것은 무엇인가요?

5 생략하거나 추가한 것이 있다면, 이유는 무엇인가요?

6 많이 채색한 색은 무엇인가요?

1 오늘 나의 기분은 어떠한가요?

2 오늘 채색 재료의 느낌은 어떤가요?

3 사용한 색의 느낌은 어떤가요?

 1)

 2)

 3)

 4)

3-2 마음이 가는 색과 그 이유는 무엇인가요?

4 채색한 그림에서 전체적으로 느껴지는 것은 무엇인가요?

5 생략하거나 추가한 것이 있다면, 이유는 무엇인가요?

6 많이 채색한 색은 무엇인가요?

셋째 주 5일차

1 오늘 나의 기분은 어떠한가요?

2 오늘 채색 재료의 느낌은 어떤가요?

3 사용한 색의 느낌은 어떤가요?

 1)
 2)
 3)
 4)

3-2 마음이 가는 색과 그 이유는 무엇인가요?

4 채색한 그림에서 전체적으로 느껴지는 것은 무엇인가요?

5 생략하거나 추가한 것이 있다면, 이유는 무엇인가요?

6 많이 채색한 색은 무엇인가요?

내 안의 감정카드

6개의 칸에 내 안의 감정을 표현해 봅니다.

먼저, 수채물감이나 수채 색연필, 물과 붓을 준비합니다.

칸마다 색을 자유롭게 칠한 후 마르기 전에 붓에 물을 많이 묻혀 위에서 떨어뜨리기도 하고, 흐르게 하면서 색이 퍼지거나 흘러내려 가는 것을 지켜봅니다.

표현된 채색 작업에서 어떤 게 느껴지는지 각각의 칸에 감정 언어로 적어봅니다.

감정 언어의 예

어린잎의 수줍음, 소나기의 시원함, 피어오르는 뜨거움 등

채색해 봅시다.

어떤 감정카드가 가장 와닿았는지 선택해보세요. 그리고 이유를 적으며 마음의 상태를 점검해봅니다.

셋째 주 7일차

일주일간 내가 칠한 색을 알아볼까요?

1 일주일 동안의 채색에서 어떤 특징이 느껴졌나요?

2 일주일 동안의 마음 상태는 어떠했나요?

3 색 정리

구분	마음이 가는 색	많이 채색한 색
1일차		
2일차		
3일차		
4일차		
5일차		
6일차		

4 마음이 가는 색과 많이 채색한 색이 같을 수도, 다를 수도 있습니다. 그날그날 메모해 둔 글들을 보며 그 나름의 이유와 상황을 이해해 본 후 글로 적어놓으세요.

5 다음 글과 그림을 보고 질문에 답해봅시다.

1년을 사귄 남자 친구와 헤어진 후,
몇 달을 눈물이 또르륵 흐르는 걸 쓱 닦으며 다녔다.
버스를 타도, 지하철을 타도, 길을 걸어도
어디에서든 눈물은 또르륵 흘렀다.

첫사랑이 그렇게 눈물과 함께 사라져갔다.

우연히 마주친 그 사람.
가던 길을 멈추고 그를 살며시 바라봤다.

그는 내가 또르륵 흘린 눈물이다.

눈앞이 뿌옇게 흐려졌다.
눈물아, 안녕.

당신에게 사랑의 기억은 어떻게 남아있나요?

넷째 주 1일차

1 오늘 나의 기분은 어떠한가요?

2 오늘 채색 재료의 느낌은 어떤가요?

3 사용한 색의 느낌은 어떤가요?

 1)
 2)
 3)
 4)

3-2 마음이 가는 색과 그 이유는 무엇인가요?

4 채색한 그림에서 전체적으로 느껴지는 것은 무엇인가요?

5 생략하거나 추가한 것이 있다면, 이유는 무엇인가요?

6 많이 채색한 색은 무엇인가요?

넷째 주 2일차

1 오늘 나의 기분은 어떠한가요?

2 오늘 채색 재료의 느낌은 어떤가요?

3 사용한 색의 느낌은 어떤가요?
 1)
 2)
 3)
 4)

3-2 마음이 가는 색과 그 이유는 무엇인가요?

4 채색한 그림에서 전체적으로 느껴지는 것은 무엇인가요?

5 생략하거나 추가한 것이 있다면, 이유는 무엇인가요?

6 많이 채색한 색은 무엇인가요?

넷째 주 3일차

1 오늘 나의 기분은 어떠한가요?

2 오늘 채색 재료의 느낌은 어떤가요?

3 사용한 색의 느낌은 어떤가요?

 1)

 2)

 3)

 4)

3-2 마음이 가는 색과 그 이유는 무엇인가요?

4 채색한 그림에서 전체적으로 느껴지는 것은 무엇인가요?

5 생략하거나 추가한 것이 있다면, 이유는 무엇인가요?

6 많이 채색한 색은 무엇인가요?

넷째 주 4일차

1 오늘 나의 기분은 어떠한가요?

2 오늘 채색 재료의 느낌은 어떤가요?

3 사용한 색의 느낌은 어떤가요?

1)
2)
3)
4)

3-2 마음이 가는 색과 그 이유는 무엇인가요?

4 채색한 그림에서 전체적으로 느껴지는 것은 무엇인가요?

5 생략하거나 추가한 것이 있다면, 이유는 무엇인가요?

6 많이 채색한 색은 무엇인가요?

넷째 주 5일차

1 오늘 나의 기분은 어떠한가요?

2 오늘 채색 재료의 느낌은 어떤가요?

3 사용한 색의 느낌은 어떤가요?

 ı)

 2)

 3)

 4)

3-2 마음이 가는 색과 그 이유는 무엇인가요?

4 채색한 그림에서 전체적으로 느껴지는 것은 무엇인가요?

5 생략하거나 추가한 것이 있다면, 이유는 무엇인가요?

6 많이 채색한 색은 무엇인가요?

넷째 주 6일차

나의 위치는 어디일까?

현재 내 모습이 그림에서 몇 번과 같은지 생각해 본 후 그 이유를 적어보세요.
삶에서의 위치를 시각화함으로 긍정적인 인생 설계에 도움이 되는 방법입니다.

1 **현재의 내 모습**(번호:)**은 어디쯤인가요?**

2 **앞으로의 내 모습**(번호:)**은 어디쯤인가요?**

일주일간 내가 칠한 색을 알아볼까요?

1 일주일 동안의 채색에서 어떤 특징이 느껴졌나요?

2 일주일 동안의 마음 상태는 어떠했나요?

3 색 정리

구분	마음이 가는 색	많이 채색한 색
1일차		
2일차		
3일차		
4일차		
5일차		
6일차		

4 마음이 가는 색과 많이 채색한 색이 같을 수도, 다를 수도 있습니다. 그날그날 메모해 둔 글들을 보며 그 나름의 이유와 상황을 이해해 본 후 글로 적어놓으세요.

5 다음 글과 그림을 보고 질문에 답해봅시다.

미소를 짓는 일.
하하하 웃지 못하고 엷게 미소를 짓는다.
어떻게든 웃으면 이 상황이 바뀔 것 같아서
애써 웃었다.

자꾸만 마음에 걸린다.
미소를 짓는 일을 다시 해본다.

엷게 미소를 짓는다.
어떻게든 웃으면 이 상황이 바뀔 것 같아서
서로를 보며 함께 웃었다.

함께 웃었다. 우리.

당신에게 힘이 되는 일은 무엇인가요?

3. 현재의 나, 진단하기

매일매일 칠하기 1

첫 째 주 1 일 차	첫 째 주 2 일 차	첫 째 주 3 일 차

둘 째 주 1 일 차	둘 째 주 2 일 차	둘 째 주 3 일 차

셋 째 주 1 일 차	셋 째 주 2 일 차	셋 째 주 3 일 차

넷 째 주 1 일 차	넷 째 주 2 일 차	넷 째 주 3 일 차

많이 채색한 색들을 칠해보세요. 30일간의 채색을 정리하며 나의 심리적 변화를 파악해 봅니다.

첫 째 주 4 일 차

첫 째 주 5 일 차

첫 째 주 6 일 차

둘 째 주 4 일 차

둘 째 주 5 일 차

둘 째 주 6 일 차

셋 째 주 4 일 차

셋 째 주 5 일 차

셋 째 주 6 일 차

넷 째 주 4 일 차

넷 째 주 5 일 차

넷 째 주 6 일 차

3. 현재의 나, 진단하기
매일매일 칠하기 2

1 162~163p를 참고하여 가장 많이 채색한 컬러들을 칠해봅시다.

1)

2)

3)

4)

난색 계열(빨,주,노)의 색 한색 계열(파,남,보)의 색 중간색(초록) 무채색(흰,회색,검정)

많이 칠한 색에는 어떤 특징이 있나요? 색에 따른 인상 정리(39~43p)를 참고해 보세요.

2 많이 채색한 색들과 자신의 색 역사를 보여주는 '색과 인생, 연결하기(p92~98)'를 비교해 봤을 때, 어떤 연관성이 있는지 생각해보세요.
색 역사에서 등장한 색이 현재에도 나타나고 있나요? 어떤 이유일지 생각해보세요.
반대로 나타나지 않았다면 그것 또한 어떤 이유일지 생각해보세요.

3 30일 동안의 여정을 종합적으로 해석해본다면, 나는 어떤 마음 상태로 지내왔을까요?

4 다음 30일간의 여정은 어떻게 채워나가고 싶은가요?

5 마지막으로 모든 채색 작업의 과정을 마치며 드는 생각을 적어보세요.

4. 변화를 위한 솔루션 질문
현재 상태를 체크해봐요 1

작은 변화들을 적극적으로 이루고 싶은 분께 솔루션을 드립니다.
이 질문들은 당신에게 실천 가능한 일을 시작할 수 있도록 도와줄 겁니다.

1 앞으로의 다짐 또는 마무리하며 드는 생각 등을 적은 곳을 다시 읽어봅니다.
혹시 고민하고 있던 문제에 대한 해결점이 떠올랐나요? 반대로 고민이나 문제가 있음을 발견했나요?

2 떠오른 것에 대해서 내가 원하는 것은 무엇인가요? (~을 했으면 좋겠어요.처럼 긍정의 말로 씁니다.)

3 눈을 감고 상상해보세요.
만약 질문 2에서 쓴 내용이 이루어졌다고 가정한다면, 가까운 사람 혹은 가족은 무엇을 보고 알 수 있을까요?
상상 작업이 잘 안되신다면 아래를 읽어보세요.
지금부터 10년 후, 길을 걷다 우연히 가까웠던 지인을 만나게 됩니다. 지인은 만나자마자 "와! 너 많이 달라졌다.
좋아 보인다!"라며 놀라는 눈치입니다. 지인은 당신의 무엇을 보고 달라졌다는 것을 알 수 있나요?

3-2 모두 이루어졌을 때 내 상황은 어떠한가요? 내 감정은 어떠한가요? 내 태도나 행동은 어떠한가요?

4 3번에 대답처럼 최근에 조금이라도 그러한 적이 있었나요? 최근이 아니어도 괜찮습니다.

4-2 있었다면 그때는 어떠했길래 가능했나요? 구체적인 상황, 그때의 감정, 주변 반응 등을 적어보세요.

4-3 지금도 그렇게 될 가능성은 몇 점 정도일까요? (가능성이 전혀 없다. 1점 ~ 가능성이 크다. 10점)

4-4 가능성이 적다면, 지금 상황에서 무엇이 좀 달라지면 질문 3에 대답처럼 될 수 있을까요?
가능성은 몇 점 정도라고 생각되세요? (가능성이 전혀 없다. 1점 ~ 가능성이 크다. 10점)

5 질문 4-4의 가능성 점수를 높이기 위해서는 현재 상황에서 어떤 게 좀 달라지면 도움이 될까요?

5-2 달라지기 위해 필요한 것은 무엇일까요? 달라지기 위해 도움을 받을 수 있는 사람은 누가 있나요?

6 달라질 수 있으려면 이번 주에 무엇을 시작해야 할까요?
내가 실천할 수 있는 작은 변화들을 적어보세요. (구체적이고 현실 가능한, 정말 할 수 있는 작은 목표를 잡으세요.)

7 작은 변화들을 통해 어떤 문제가 풀렸고, 어떤 목표가 이루어져 있을까요? 상상하여 적어보세요

8 7번에 대답을 계속 유지할 수 있으려면 어떠한 것이 필요할까요?

9 마지막으로 위에 질문들에 대한 답을 정리하여 적은 후, 바로 실천할 수 있는 것이 무엇이 있는지 집중해 보세요.

실천 지침

1)

2)

3)

4)

5. 30일간의 여정, 그 후 나는 어떤가요?
현재 상태를 체크해봐요 2

실천지침을 쓴 시기로부터 한 달 후에 점검해보세요.

마음체크 YES or NO

YES ━━━
NO ••••

아주 작은 것이라도
좋아진 것이 있습니까?

네! 있어요.

학교, 직장, 가정에서
이전과는
다른 점이 생겼나요?

이전과는 달라진
나의 모습을 보면서
자신에 대한
긍정적인 마음이
느껴지나요?

잘 모르겠어요.

그래도 일주일 동안
조금 나아졌던 때가
있었나요?

지금 상황에
대처하는
나의 사고나 행동이
과거와 다른 점이
생겼다는
생각이 드나요?

더 안 좋아진 것 같아요.

그렇다면 상황이
더 나빠지지 않을 수 있도록
노력해보았나요?

변화를 주기란
쉽지 않은 일이지요.
혹시 최근에
스트레스 상황이
있었나요?

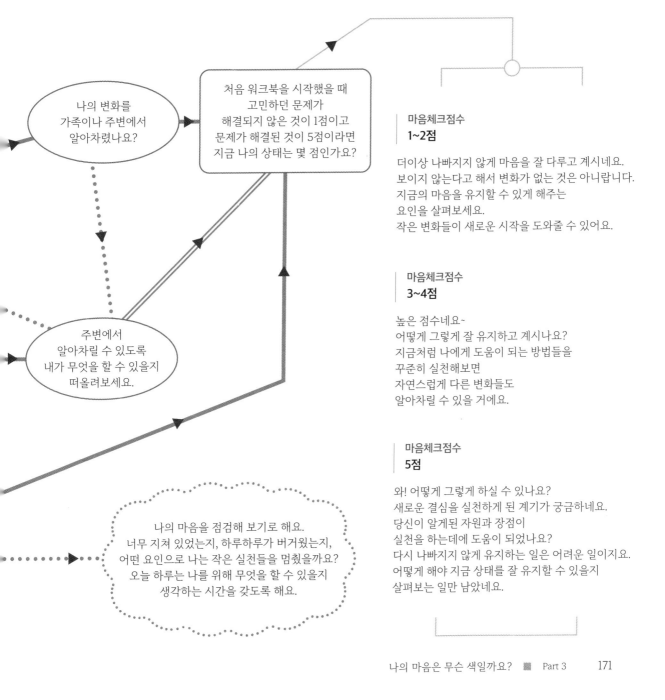

나의 변화를
가족이나 주변에서
알아차렸나요?

처음 워크북을 시작했을 때
고민하던 문제가
해결되지 않은 것이 1점이고
문제가 해결된 것이 5점이라면
지금 나의 상태는 몇 점인가요?

주변에서
알아차릴 수 있도록
내가 무엇을 할 수 있을지
떠올려보세요.

나의 마음을 점검해 보기로 해요.
너무 지쳐 있었는지, 하루하루가 버거웠는지,
어떤 요인으로 나는 작은 실천들을 멈췄을까요?
오늘 하루는 나를 위해 무엇을 할 수 있을지
생각하는 시간을 갖도록 해요.

**마음체크점수
1~2점**

더이상 나빠지지 않게 마음을 잘 다루고 계시네요.
보이지 않는다고 해서 변화가 없는 것은 아니랍니다.
지금의 마음을 유지할 수 있게 해주는
요인을 살펴보세요.
작은 변화들이 새로운 시작을 도와줄 수 있어요.

**마음체크점수
3~4점**

높은 점수네요~
어떻게 그렇게 잘 유지하고 계시나요?
지금처럼 나에게 도움이 되는 방법들을
꾸준히 실천해보면
자연스럽게 다른 변화들도
알아차릴 수 있을 거에요.

**마음체크점수
5점**

와! 어떻게 그렇게 하실 수 있나요?
새로운 결심을 실천하게 된 계기가 궁금하네요.
당신이 알게된 자원과 장점이
실천을 하는데에 도움이 되었나요?
다시 나빠지지 않게 유지하는 일은 어려운 일이지요.
어떻게 해야 지금 상태를 잘 유지할 수 있을지
살펴보는 일만 남았네요.

나의 마음은 무슨 색일까요? ■ Part 3 　171

에필로그
무탈하게.

꽃 모양이 용의 혀를 닮았다고 해서 '용설란'이라고 불리는 식물이 있습니다. 멕시코가 원산지로 쉽게 꽃을 피우지 않아 100년에 한 번씩 핀다는 말도 있지만, 사실은 10년 이상 자라면 꽃을 피웁니다. 전해지는 얘기로는 용설란꽃을 보고 소원을 빌면 소원이 이루어진다고 합니다. 처음 글을 쓰기 시작한 해가 코로나 팬데믹 시대로 접어들었던 때라 제 눈앞에 용설란꽃이 있었다면 무탈하게 건강하기를 바라는 소원을 빌었을 것 같습니다.

무탈하게 하는 일이 잘된다, 친구 사이가 무탈하다. 무탈하게 잘 지낸다. 여러모로 무탈하다는 말은 듣기 좋은 듯합니다.

오랜만에 가족들이 모여 엄마가 해주신 얼큰한 해물탕과 동생이 가져온 갈비찜을 먹으니 오늘이 무탈한 날이구나 싶습니다. 가족들이 오붓하게 모여 식사 한번 할 수 있고, 부부 사이가 좋고, 아이가 건강하니 무탈하고 감사합니다.

이 책이 독자분들에게 지금, 여기에서 느끼는 것에 집중하는 시간이었길, 현재를 온몸으로 느끼며 감사한 일들이 많아지길 바랍니다.

처음 워크북을 만들면 좋겠다고 생각을 한 후 책을 완성하기까지 거의 2년의 세월이 흘렀습니다. 그중 1년은 저의 머릿속이 글감으로 가득 차 있었습니다. 집안일을 할 때도 길을 걸을 때도 잠자리에 들기 전까지, 글감을 생각하고 기록하는 시간은 쌓여갔습니다.

에피소드를 하나씩 완성해 갈 때마다 마음에 있는 것들을 펼쳐놓고 발에 걸리는 자갈을 고르고 쌓인 먼지들을 훌훌 털어내듯 그렇게 마음의 공간이 정리되고 홀가분해짐을 느꼈습니다.

지금 되돌아보니, 책을 쓰는 일은 나를 가치 있게 하는 일 중 하나였습니다. 마음을 찬찬히 살펴보는 시간은 저

에게 큰 위로가 되었습니다.

『숨어있던 예술적 재능을 찾아주는 그림 그리기』라는 제목의 재밌는 책이 있습니다. 그냥 공중에 공을 띄워 냅다 쳐서 넘기듯 그림 한 장을 그리라 하면서 "빗맞혔다면 다른 공을 다시 띄우면 그만이에요. 언젠가는 괜찮은 그림이 나오기 마련이니까요. 하지만 달달 떨면서 망설이면 끝내주는 서브를 넣을 수 없다는 점만은 잊지 마세요."라고 얘기해줍니다.

나에게는 미완성으로 가득했던 글쓰기에 관해 얘기하는 것 같아 찔끔했습니다. 이 글을 읽는 독자들에게는 체감이 필수요소인 이 책을 '망설이지 말고 공중에 공을 냅다 쳐서 넘기듯 하라.'는 말을 해주고 싶습니다. 방해요소 없이 나에게 오롯이 집중하는 시간의 시작은 망설이지 않고 색연필을 집어 든 손에 달려 있습니다. 매일 채색하며 체감해온 모든 것들이 독자분들의 마음을 비추는 매개체였길 바랍니다.

마지막으로,
사례 제공에 도움을 주신 모든 분들께 이 자리를 빌려 감사드립니다.
저에게 영감을 불어넣어 주는 친구들에게 감사합니다.
든든한 버팀목이자 삶의 원동력인 가족들에게 감사합니다.
이 책을 집필하기까지 배움의 스승이셨던 모든 분께 감사드립니다.

참고문헌

김순자(Kim Soon-Ja). "감정노동자의 자아강도 향상을 위한 미술치료프로그램 개발 및 효과검증." 예술심리치료연구 17.3 (2021): 1-25.

정영숙(Chung Young-sook). "색채심리치료가 탈성매매 여성의 우울과 회복탄력성에 미치는 영향." 美術治療研究 27.2 (2020): 221-236.

Steve de Shazer 공저, 해결중심 가족치료의 오늘. 김은영 공역. 학지사 (2011)

파버 비렌 저, 색채의 영향. 김진한 역. ㈜시공사 (1996)

백낙선 저, 마음으로 읽는 색채심리. 미진사 (2010)

스에나가 타미오 저, 색채심리. 박필임 역. 예경 (2001)

주리애 저, 색즉소울. 학지사 (2017)

Fredrike Bannink 저, 1001가지 해결중심 질문들. 조성희 공역. 학지사 (2015)

스에나가 타미오 저, 우리 아이는 왜 태양을 까맣게 그렸을까?. 최바올 역. 국일 미디어 (2002)

한국 스에나가메소드 색채심리연구소 기초 교과서

\<색이 마음에 주는 효과\> 사례 출처

핑크색 감방에서는 무슨 일이 일어날까? - 신비한 TV 서프라이즈, 2019년 2월 3일 방송.

푸른 가로등의 효과 - 한국일보, 2009년 1월 12일자.

빨간 방과 파란 방의 아이들 – SBS 스페셜, 2007년 6월 10일 방송.

감정 단어 출처

한국협동학습연구회 마음카드

* 이 책에서 제시하는 색채 심리치유 해석 방법들은 일본의 색채심리학자인 스에나가 타미오 박사가 개발한 스에나가 메소드 기법으로부터 기초한 것입니다.

* 이상민, 김나영 일러스트 작가님께서 워크지 제작에 도움을 주셨습니다.

* 책에 언급된 모든 분들의 이름은 가명임을 밝힙니다.

* 모든 워크지는 개인을 위한 사용 외에는 무단 도용을 금합니다.

마음의 컬러를 찾으니
마음의 평화가 옵니다

30일간의 색채치유 워크북

초판 1쇄 펴낸 날 | 2022년 8월 5일

지은이 | 이미라
펴낸이 | 홍정우
펴낸곳 | 브레인스토어

책임편집 | 김다니엘
편집진행 | 차종문, 박혜림
디자인 | 이예슬
마케팅 | 육란

주소 | (04035) 서울특별시 마포구 양화로7안길 31(서교동, 1층)
전화 | (02)3275-2915~7
팩스 | (02)3275-2918
이메일 | brainstore@chol.com
블로그 | http://blog.naver.com/brain_store
페이스북 | http://www.facebook.com/brainstorebooks
인스타그램 | https://instagram.com/brainstore_publishing

등록 | 2007년 11월 30일(제313-2007-000238호)

© 브레인스토어, 이미라, 2022
ISBN 979-11-88073-95-5(13650)